# 中国工笔人物画教学

Chinese Exquisite Brush Portrait Teaching

编 著 梁文博 袁僩 李健

辽宁美术出版社

Liaoning Fine Arts Publishing House

# 序 >>

当我们把美术院校所进行的美术教育当作当代文化景观的一部分时，就不难发现，美术教育如果也能呈现或继续保持良性发展的话，则非要"约束"和"开放"并行不可。所谓约束，指的是从经典出发再造经典，而不是一味地兼收并蓄；开放，则意味着学习研究所必须具备的眼界和姿态。这看似矛盾的两面，其实一起推动着我们的美术教育向着良性和深入演化发展。这里，我们所说的美术教育其实有两个方面的含义：其一，技能的承袭和创造，这可以说是我国现有的教育体制和教学内容的主要部分；其二，则是建立在美学意义上对所谓艺术人生的把握和度量，在学习艺术的规律性技能的同时获得思维的解放，在思维解放的同时求得空前的创造力。由于众所周知的原因，我们的教育往往以前者为主，这并没有错，只是我们需要做的一方面是将技能性课程进行系统化、当代化的转换；另一方面，需要将艺术思维、设计理念等这些由"虚"而"实"体现艺术教育的精髓的东西，融入我们的日常教学和艺术体验之中。

在本套丛书出版以前，出于对美术教育和学生负责的考虑，我们做了一些调查，从中发现，那些内容简单、资料匮乏的图书与少量新颖但专业却难成系统的图书共同占据了学生的阅读视野。而且有意思的是，同一个教师在同一个专业所上的同一门课中，所选用的教材也是五花八门、良莠不齐，由于教师的教学意图难以通过书面教材得以彻底贯彻，因而直接影响教学质量。

在中国共产党第二十次全国代表大会上，习近平总书记在大会报告中指出："教育、科技、人才是全面建设社会主义现代化国家的基础性、战略性支撑……全面贯彻党的教育方针，落实立德树人根本任务，培养德智体美劳全面发展的社会主义建设者和接班人。坚持以人民为中心发展教育，加快建设高质量教育体系，发展素质教育，促进教育公平。"党的二十大更加突出了科教兴国在社会主义现代化建设全局中的重要地位，强调了"坚持教育优先发展"的发展战略。正是在国家对教育空前重视的背景下，在当前优质美术专业教材匮乏的情况下，我们以党的二十大对教育的新战略、新要求为指导，在坚持遵循中国传统基础教育与内涵和训练好扎实绘画（当然也包括设计、摄影）基本功的同时，借鉴国内外先进、科学并且灵活的教学方法、教学理念以及对专业学科深入而精微的研究态度，努力构建高质量美术教育体系，辽宁美术出版社会同全国各院校组织专家学者和富有教学经验的精英教师联合编撰出版了美术专业配套教材。教材是无度当中的"度"，也是各位专家多年艺术实践和教学经验所凝聚而成的"闪光点"，从这个"点"出发，相信受益者可以到达他们想要抵达的地方。规范性、专业性、前瞻性的教材能起到指路的作用，能使使用者不浪费精力，直取所需要的艺术核心。从这个意义上说，这套教材在国内还具有填补空白的意义。

# 目录 contents

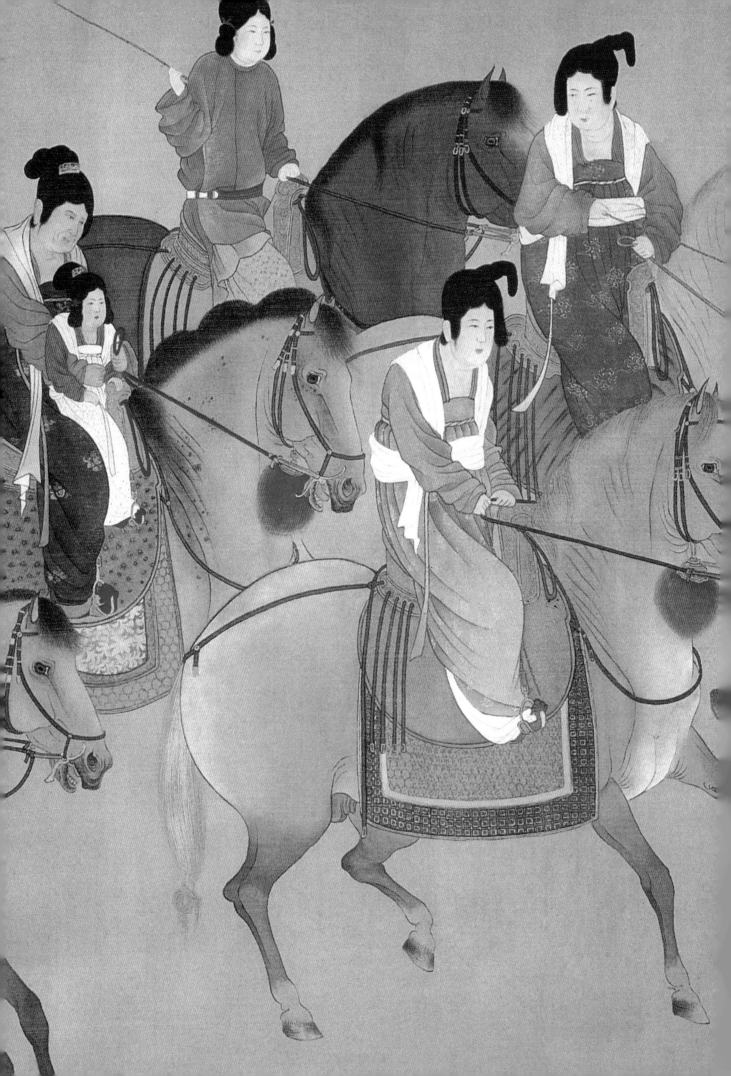

# 概 述
## OUTLINE

中国绘画的历程，从魏晋到唐宋，不论宫廷、宗教、民间的艺术，均以工笔画的历代大家及其作品构成了辉煌的经典，尽管元代以后水墨兴起，对工笔画的发展产生了许多的抑制作用，但始终没有阻碍工笔画的延续和发展……

时至近代，西法传入，文化转型，为工笔画的发展注入新的活力。时逢国家兴旺，改革开放，多元化、个性化共生共存，繁荣竞秀，工笔画系佳作不断涌现，新时期的作品形成了新的面貌，它们与时代精神、现实生活、当今文化有着密切的互动和感应，内涵着深厚的人文关怀意识，撞激着人们心灵的苏醒，同时又不失传统绘画的底蕴。

在艺术类院校中，中国画的工笔画教育是一个重要的、具有鲜明风格特点及特殊意义的教学版块，肩负着传承中华民族独特的艺术样式和文化精神的重要使命，综观半个世纪以来中国画教学的发展历程，可以清晰地看到这一传统教学科目在遵循着动态发展的基本规律。经历了社会变迁和外来文化的冲击之后所带来的深刻变化，它日益体现出新的多样化教学模式和文化内涵，使中国画教学和创作展现出新时代的勃勃生机。然而，学院教育并不是被动地接受文化的影响，它作为培养专门人才的活动，反作用于文化的建设，发挥着重要的文化功能，这种文化功能集中体现在两个方面：一个方面是学院教育具备选择、传递、保存文化的功能。另一个方面是学院教育具有创新和发展文化的功能。从这两个方面分析问题，我们就可以得出继承和开拓创新在高等教育中都是有同等重要的存在价值。

解析和梳理传统艺术传承与发展的脉络，并积极探索和构建时代背景下的艺术语言及表达方式，是我们从事学院美术教育工作者的责任，本教材是结合了我们当前本科教育的现状及我们学院工笔画的实践，本着重基础、重传统、重创新的原则，在编写过程中始终贯穿着基础训练——传统临摹学习——课堂写生——创作这条主脉来编写。

在当前的中国画教学中"基础"具有直接和现实的意义。它应该包括两个方面的条件，其一是指学生运用绘画中的造型、色彩、线描、综合表现技法等外在的技术性因素的基本能力。其二是指学生的艺术

观察能力、作品赏析能力、基本的艺术史修养、文学修养等内在的审美素质。

另外，对传统的研究是学院教育不可忽视的重要环节，因为传统是一种"资源"——谈发展离不开谈传统，离不开"资源"的储备，在院校的中国画教育中，对传统的重视，表明了传承和发展民族文化的一种态度，同时，传统又是动态的——今天的典范也就是明天的传统。

说起创新应该说是绘画艺术发展永恒的话题，但创新并不是一个时髦的口头禅，也不是流于表面的某种说法，它应该是落实于具体的创作实践的视觉表达，这种视觉表达，不仅要根植于坚实的专业基础和综合的艺术素养，同时，也要融合个性化的情感需求等内容。

总之，工笔画教学作为一门学问，是有规律可循的，只要我们遵重教育规律，在教学中不断地积累和丰富自己，就会取得相应的效果。

**本章要点**

- 关于白描
- 工笔白描所用工具的准备
- 工笔白描所运用的笔法及墨法
- 工笔白描的临摹方法
- 工笔白描写生方法与步骤

# 工笔白描的临摹与写生

## 第一节　关于白描

### 一、线——绘画形式的起源

线是一种最简洁、最便利的绘画表现形式。从涂鸦的孩童到艺术巨匠都离不开对线的运用。人们还发现，东西方最早的绘画都是用线来表现的，可以说绘画的起源就是以线为表现形式的起源。在绘画艺术向多元化发展的今天，线条依旧是绘画中最具有表现力的要素，并且线的运用效果正逐渐扩展到绘画以外的领域。

经过画家们多年来不断的实践和研究，线作为独立的表现形式千变万化，几乎达到了无所不能的表现境地。可是，随着社会的发展，当人们运用科学的方法观察事物，发现世界上任何一件物体都不存在线时，人们不能不佩服人类的祖先和孩童们的大胆的假设和勇敢的创造以及神奇的想象。绘画中的线条是对自然的超越，是对客观物象的概括，是艺术家的想象，因此，线条牵动着艺术家的情感世界。每一根线都是画家心灵的轨迹，可以说，画家自身的修养有多高，他所运用的线的魅力就有多大。

### 二、以线立骨——中国画的特征和基础

由于中国人使用毛笔作画，因此，以线立骨成为东方绘画艺术的基本特征。从长沙出土的战国时期的帛画《人物夔凤图》（图1）和《木篦彩绘角抵》（图2）中就可以看到中国人较早以线造型的实例，画中人物是用白描的手法画成基本形，然后施以淡彩。这种技法一直延续至今。现在，中国画中白描已被作为独立的一科，成为创作中国画中人物画（工笔淡彩人物画、工笔重彩人物画、意笔人物画）的基础，是学习中国画必备的基本功。白描作为绘画中一个独立的科目，它有与众不同的艺术特色，我们将它称为中国式白描。中国式白描讲究韵律感，用笔上下呼应，左右顾盼，笔笔连贯，气韵生动，极尽软笔书法用笔所带来的意趣，是世界上任何一种线的艺术所无法比拟的，可以说堪称一绝。

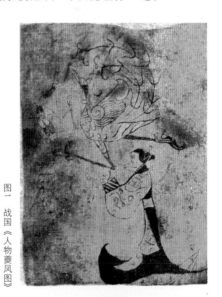

图1　战国《人物夔凤图》

图2　《木篦彩绘角抵》

中国式白描在不同的历史时期有不同的风格。在新
石器时期，人们用有色的土在陶器上描画出几何图案，
这是"线"的最初形式，只起到表现形体的作用，比较
稚拙（图3）。以后人们在铜器上为铸造而描绘的狩猎、
交战及古生物的形态，已经把线的应用提高到一定程
度，除了表现形之外，同时表现了动态（图4）。发展到
汉代，"线"表现动态的能力已经达到高峰，如汉代壁
画中所描绘的奔驰的马，此时的"线"具有俊迈、坚挺
的形式特色（图5）。晋朝顾恺之在线的应用上，使之发
展到了成熟期，如从《女史箴图》中便可看到他的线已
糅进了书法用笔（图6）。南朝砖画用线流畅，松疏有致，
准确地表现出人物的精神面貌（图7）。隋代的壁画《备
骑出行图》造型简约，用线疏朗写意，还描绘了眼部的
微妙变化（图8）。到了唐代，随着我国工笔重彩人物画
达到鼎盛时期，"线"也具备了丰富的表现物象的能力。
此时的"线"已集造型、质感、感觉、书法于一体。同
时，不同画家笔下的"线"产生了迥然不同的风格，如

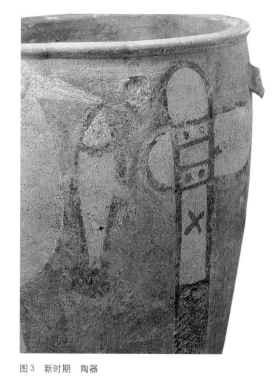

图3　新时期　陶器

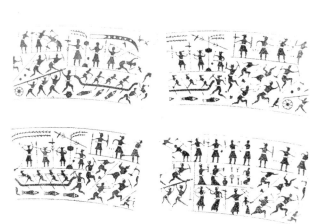

图4　铜器纹饰

图5　汉代壁画

图6　晋　顾恺之《女史箴图》

图7　南朝砖壁画

图8　隋代壁画《备骑出行图》

张萱用线细、紧、匀（图9），周昉用线粗、拙、挺（图10），吴道子用线浑圆、流畅，富有弹性，《八十七神仙卷》用线飞舞灵动，挥洒自如（图11），明代陈洪绶用线奇绝，富有趣味（图12）。

由此可见，一幅高水平的白描人物画，应是造型能力、高超的笔法、墨法、线的有序组织及主观感受的一个集合体，偏颇任何一方，忽略任何一方，都不能成为一幅好的白描作品。所以，本教材就白描人物画学习中如何临摹，如何向优秀的传统学习，如何吸收西方艺术中的精华，在写生中如何运用好临摹中所学的知识，巩固所学知识。以线造型如何运用笔、墨，如何组织衣纹，等等。白描人物画中的诸多技法问题作了讲解，以期对学习者在学习白描人物画的过程中有所启发。

图10 唐 《簪花仕女图》 周昉

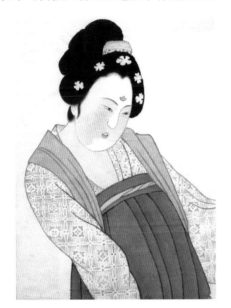

图9 唐 《捣练图》局部 张萱

图11 宋 《八十七神仙卷》

图12 明 《西厢记》插图 陈洪绶

11

# 第二节　工笔白描所用工具的准备

## 一、笔

毛笔是画白描的主要工具。由于要适应绘画，表现出不同效果的需要，笔的制作选毫各有不同，大体可分为硬毫、软毫和兼毫三种。

硬毫，以狼毫（黄鼠狼尾毛）为主，还有狸毫、兔毫（野兔脊毛，又称紫毫）、鹿毫等。这一类毫含水量少，但挺健有力，富有弹性，易于掌握，宜用来勾线。市面上有衣纹、叶筋、点梅、须眉、狼圭、狼毫勾线、花枝俏、鼠须、画线笔、羽箭等均可属硬毫，作为初学者的首选（图13）。

软毫，以羊毫制成。性柔软，含水量较多，弹性差，市面上有羊毫勾线、短锋、长锋两种。由于此类毫性柔软，行笔中变化大，初学者开始不易掌握，但是，如果能在实践中不断使用和掌握它，便能在绘画上得到意想不到的效果。

另有兼毫，是选用软硬两种不同的兽毛配合而制成。此类毫刚柔相济，含水适中，用来勾线易于控制。笔头以紫毫或狼毫为中心柱，取其挺健有弹性，外围披以羊毫，取其含水量多。市面上有线条笔、七紫三羊、写意花鸟等，均可用来勾画白描。

## 二、纸

白描一般选用不渗化的熟宣纸，或者半生半熟的皮纸。也有采用生宣纸作白描的，但初学者不易掌握，因生宣纸遇墨便渗化，给勾线造成一定的困难，很容易失败。市场上熟宣纸种类较多，通常勾白描宜选用稍粗糙的，这样勾出来的线不觉呆板、圆滑和飘，线形毛涩不腻。市场上有书画宣、冰雪宣等。温州皮纸纸性属半生半熟，且大小型号多样，勾线效果好，易于掌握，可任意选用。

素描纸在白描人物写生中是用来打稿的。市场上的素描纸有很多种，但要选用有韧性并易于用橡皮涂改而又不起毛、质量较好的。

## 三、墨

墨有"油烟"与"松烟"两种。油烟墨是桐油烧出的烟子制成的，其墨色有光泽。松烟墨是用松枝烧制的墨，其墨色黑而无光泽。画者可根据喜好选用。用之前将清水滴在砚台中央，用墨块慢慢地并且大圈地研磨，每次滴水不可太多，研磨出来的墨汁质地细腻，变化层次多。市场上销售的质量好的墨汁也可使用，如"一得阁"墨汁、"曹素功"墨汁、"中华"墨汁。

## 四、其他工具

铅笔是必不可少的，在慢写式白描写生中铅笔是主要工具，一般可选用HB的，过软的笔容易弄污了画面，而且不好修改和擦拭；过硬的笔也不容易擦拭，且容易弄伤了画纸。还要准备一个笔洗用来涮笔，再准备几个白瓷碟以调墨色。

橡皮是用来修改铅笔稿的，橡皮的形状直接影响到使用效果，要将橡皮用刀片切割成三角形，利用上面的斜坡面来修改画面上画坏的细部是非常得心应手的。

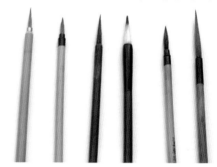

图 13　笔

# 第三节　工笔白描所运用的笔法及墨法

## 一、笔法

在介绍用笔方法之前先谈谈执笔问题。执笔的方法是"指实掌虚"。"指实"是指把笔拿稳，"掌虚"是指给笔留出足够的活动余地。将五指分成三组，大拇指向外推，中指与食指一组向里勾，无名指与小指一组向斜外抵，从三个不同方向把笔杆稳稳握住（图14）。

用笔方法指的是如何运用笔锋表现出各种线形效果的问题。

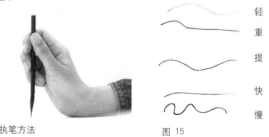

图 14　执笔方法　　　　图 15

用笔方法虽然很多，但归纳起来不外乎以下几个方面：从用笔的力度来讲有轻重，提按；从用笔的速度上来讲有快慢；从用笔的效果上来讲有方圆、畅涩、顺逆、聚散、转折。

轻、重、提、按　是指用笔的力度转变，根据画面的实际要求，不断地改变着力的大小、轻重、以画出各种变化的线形（图15）。十八描中的"枣核描"便是用力轻重不同，以笔的提按勾出来的。

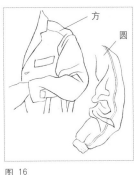

图 16

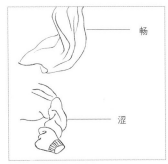

图 17

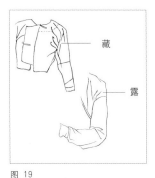

图 18

图 19

快、慢　是指运笔的速度有所变化（图15）。

方、圆、畅、涩　是指用笔的效果，不同的画家有不同的用笔风格。衣纹用笔风格多样，但概括地说不外乎方、圆、畅、涩之分。畅是流畅，涩是凝涩，畅与涩要根据实际情况而定（图16、17）。

正锋　是指中锋用笔，行笔时笔锋在笔画的中间。铁线描即用此法勾成（图18）。

侧锋　指运笔时笔杆稍稍侧卧而产生飞白的效果（图18）。

藏锋　指起笔收笔时笔锋藏在里面（图19）。

露锋　指起笔时笔锋不藏，直露在外；也指一笔勾完收笔时示回锋，直露在外（图19）。

顺笔　由下往上或由左往右均称顺笔，笔画较光滑（图20）。

逆笔　相对于顺笔而言，一般是指由上向下运笔（图20）。

散锋　亦称开花笔，此种运笔多表现皮毛、旧棉衣或某种特殊效果（图21）。

聚锋　是白描人物中最常用的运笔方法，散锋与聚锋二者密不可分，如运用得当，画面便不觉索然无味（图21）。

顿笔　顾名思义，"顿"即停顿的意思，一般指勾线起笔时，笔在纸上按住稍作逗留，然后再起身往前行笔。古人"十八描"中提到的"钉头鼠尾描"，起笔即顿笔而成（图22）。

虚起虚收　即指起笔与收笔时都慢慢地用似有若无的笔线在纸上轻轻地出现和消失。一般表现头发多用

此法，使之看上去像从肉中长出，又使人感到轻柔蓬松（图23）。

转、折　指行笔中圆转地改变方向，即滑转。如果采用硬回头折的方式即为折笔，转的效果是圆的，折的效果是方的，古人"十八描"中的"折芦描"即是用折笔画出来的（图24）。

粗、细　是指用笔的粗细不同，这与选择笔有直接关系，特别是细线的用笔，必须选择有较细的笔锋的笔，因为细笔可直接用笔锋勾描，粗笔用笔锋稍后部位勾画。"十八描"中提到的高古游丝描便用此法勾出（图25）。

刚、柔　多由勾画的物体质地的软硬程度而定，如古人勾水多用柔笔，勾器械一般用硬笔。

图 20

图 21

图 22

虚起虚收

图 23

## 二、墨法

白描人物画中所运用的墨法实际上指的是墨色。关

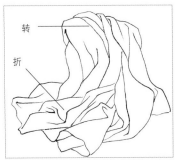

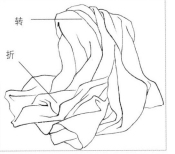

图 24

图 25

图 26

于墨色，古代有许多说法，譬如有人称为五墨：焦、浓、淡、干、湿；有人将墨分为六彩：黑、白、干、湿、浓、淡。其实，从墨的含水量多少来讲，有干有湿；从含墨量来讲，便有浓有淡。从极干到极湿，变化是相当丰富的。从极浓到极淡，变化层次也相当多。干湿、浓淡结合起来用，将变化无穷，我们将这千变万化的墨色归纳成浓、淡、干、湿。焦墨是最干、最重、最浓的墨色，在一般情况下，起着调整画面、提醒墨气的重要作用（图27）。

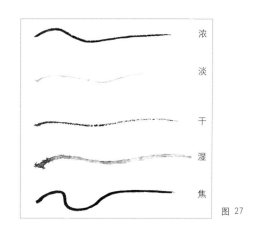

图 27

墨色在白描人物画中的实际运用有以下几种方法：

一种是整幅画所有线条均用重墨勾，即没有浓、淡、干、湿任何变化，这种方法快且方便，效果简洁明了（图28）。

图 28　张塑　作

图 29　浓淡相间的白描画法　袁俐　作

另一种是运用浓淡变化，如运用得当，会使整幅画富有韵致（图29）。

还有一种是利用墨色的干湿变化来处理画面。为了表现衣服质感或老人皮肤质感而用干笔，以显粗糙、苍老多皱的感觉。儿童、女孩肤色则用湿笔，以表现其细嫩、滋润。

初学者一开始先不要在墨色上追求过多的变化，可先由重墨勾线入手，有了经验，再求浓淡干湿变化也不迟，否则，会顾此失彼。

墨色的运用方法得当，会使画面产生丰富的效果，使观者不觉乏味。但如何用笔用墨要根据画面的实际情况来定，不可滥用，所有技法要应运而生，否则，会适得其反。笔墨是线描人物的主要表现手段，是"中国式"白描区别于世界上任何一种其他艺术形式的重要特征。对于初学者，笔墨训练是一个必须认真反复尝试和刻苦训练的课题，要解决用笔墨问题还须多练习书法，经过反复练习，才能达到勾线自如，得心应手。

## 第四节　工笔白描的临摹方法

初学白描最好的方法当属临摹，通过前人的学习经验可以得之：从临摹入手，是打好坚实基础的必经之路。中国传统白描绘画中有许多优秀的作品，可以作为临摹的范本。如晋代顾恺之所作《列女图》、《女史箴图》，唐代吴道子所作《送子天王图》，宋代李公麟所作《五马图》，北宋人所作《八十七神仙卷》，元代《永乐

宫壁画》等，都是我们学习白描画的最好范本。

1.《列女图》局部临摹方法

此图用"铁线描"，线条刚劲凝重，粗细均匀（图30）。

2.《送子天王图》局部临摹方法

此图基本用疏体造型，笔势圆转，衣袖飘举，盈盈若舞（图31）。

图 30　《列女图》局部　临摹方法

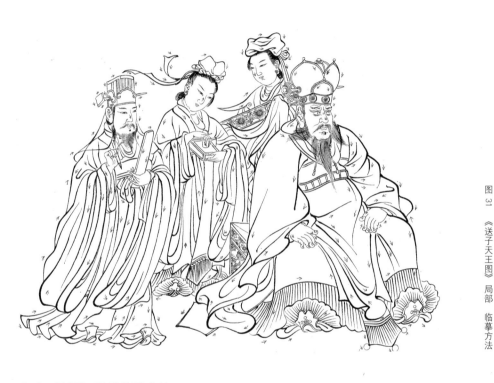

图 31　《送子天王图》局部　临摹方法

3.《五马图》局部临摹方法

此图行笔细劲，富于变化，马的用线圆劲而富有弹性，人物衣纹劲挺有力，转折明确，行笔有疾有徐，用笔有粗有细，有书法用笔的书写趣味（图32、33）。

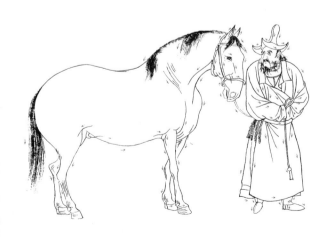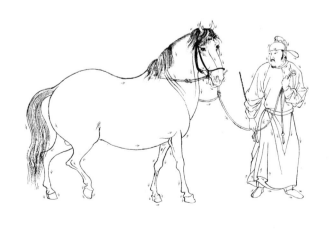

图 32　《五马图》局部　临摹方法　　　　　图 33　《五马图》局部　临摹方法

图 36 《八十七神仙卷》局部 临摹方法

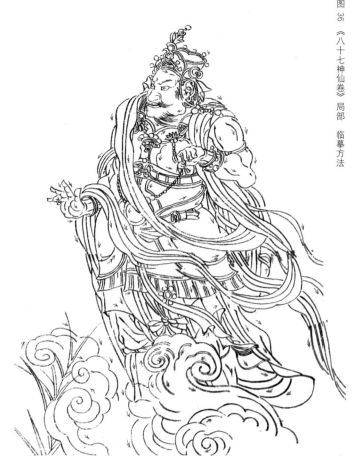

图 34 《八十七神仙卷》临摹方法

图 35 《八十七神仙卷》临摹方法

**4.《八十七神仙卷》局部临摹方法**

此图用密体造型,线条流畅,如若临风。遒劲而富有韵律感,明快而有生命力。用笔有起伏、波折、轻重、顿挫,起笔时有钉头,稍作停顿(图34~36)。

**5.《永乐宫壁画》局部临摹方法**

线描为"铁线描",用笔圆转浑厚,中锋用笔富有弹性,犹如铁丝弯转,挺拔有力(图37、38)。

**思考题:**

临摹中应避免哪些不良用笔?

课题:临摹两幅《八十七神仙朝仙卷》局部(每幅至少三个人物)。临摹两幅《五马图》局部。

课时:40学时(两周)。

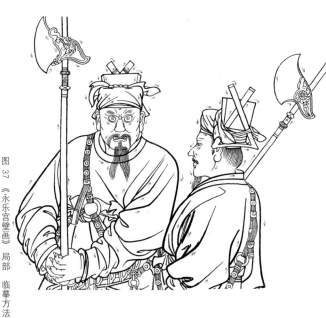

图 37 《永乐宫壁画》局部 临摹方法

图 38 《永乐宫壁画》局部 临摹方法

笔中疑，心手相戾，勾画之际，妄生圭角也；结者，欲行不行，当散不散，似物凝碍，不能流畅者也。"

我们在学习传统白描时，必须要重视用笔问题，认真体悟古人的用笔之道，在实践中不断练习，方能去病得法，得到白描笔法中的奥妙。

在学习白描绘画中，多写书法是画好白描的捷径，经过长期练习，克服板、刻、结，使用笔达到入木三分的效果。

黄宾虹先生就用笔提出的平、圆、留、重、变是在长期绘画中总结出来的。

平：即指用笔求其稳健而不弱，富有弹性。

圆：即指圆转流畅，不滞不结。

留：即指不油滑，既要用笔得心应手，又要疾徐掌握得当。

重：即指用笔不飘、不浮，要如刀刻入木，如古人云："入木三分"。

变：即指用笔轻松、灵动和洒脱，干湿、浓淡、虚实、曲直随心所用。

正确的用笔方法（图 39）

此图中用笔起收明确，笔力强健，富有弹性，行笔流畅又有变化，中锋圆得体侧锋转，整个看上去如同一气呵成。

板（图 40）

此图看上去虽然线条完整，但却缺乏用笔的提按变化，起收笔不明确，一笔下来前后平板缺乏变化，缺乏体积感和用笔的弹性。

### 6.传统白描用笔之忌

传统白描绘画中的用笔是非常讲究的，每一笔都有其规范的方法，著名近代画家黄宾虹总结为平、圆、留、重、变五种，宋代郭若虚论用笔时就指出："画有三病，皆系用笔，所谓三病：一日板；二日刻；三日结。板者，腕弱笔痴，全亏取与，物状平褊不能圆浑也；刻者，运

图 39　正确的用笔方法

17

图40 不正确的用笔方法 板

图41 不正确的用笔方法 刻

图42 不正确的用笔方法 结

刻（图41）

此图用笔没有变化，生硬乏味，用力不当，处处用力，但力不知用在何处。整个画面只是一个框子而已。

结（图42）

此图用笔不畅，顿挫没有根据结构变化而变化，不恰当的顿挫使笔断气断，整体看上去气不贯通。用笔粗细杂乱无章。

### 7.传统的人物"十八描"

"十八描"是古代画家根据不同人物、不同性格和物象的不同质感而创造总结的图例，衣纹的描法都是和人物的神情、体态、结构紧密相联的，这些用不同的方法、线形、笔法表达出不同感觉的描法是值得我们认真学习的。通过学习、了解、掌握、继承、消化，并能灵

活地运用于我们今天的绘画之中（图43-1～43-18）。

| | |
|---|---|
| （1）高古游丝描 | （10）折芦描 |
| （2）琴弦描 | （11）橄榄描 |
| （3）铁线描 | （12）枣核描 |
| （4）行云流水描 | （13）柳叶描 |
| （5）蚂蟥描 | （14）竹叶描 |
| （6）钉头鼠尾描 | （15）战笔水纹描 |
| （7）橛头钉描 | （16）减笔描 |
| （8）混描 | （17）枯柴描 |
| （9）曹衣描 | （18）蚯蚓描 |

图43-1 高古游丝描

图43-2 琴弦描

图 43-3

图 43-4 行云流水描

图 43-5 蚂蟥描

图 43-6 钉头鼠尾描

图 43-7 橛头钉描

图 43-8 混描

图 43-9 曹衣描

图 43-10 折芦描

图 43-11 橄榄描

图 43-12 枣核描

图 43-13 柳叶描

图 43-14 竹叶描

图 43-15 战笔水纹描

图 43-16 减笔描

图 43-17 枯柴描

图 43-18 蚯蚓描

## 第五节 工笔白描写生方法与步骤

在了解了白描作画工具材料以及白描用笔、用墨的基本方法以后，我们再来认识一下线在线描中的实际运用。正因为白描是一种没有皱擦，不涂颜色，从头至尾只能是用线来表现的这样一种特殊的表现形式，所以，画面上所有的线都要非常讲究，不可以模棱两可、含糊其辞。要掌握好线描用线的技巧必须首先弄清以下几个方面的问题：首先要分清线的主次，并要掌握线的虚实，运用线的对比，学会线的取舍和概括。

### 一、线的主次

在白描写生中碰到的最难处理的是衣纹的表现。如果是画人的话，人的四肢和躯干主要是通过衣纹来体现的。所以，一条衣纹线关系到人的形体结构、动态、轮廓、透视变化、衣服结构、质感、空间等。要画好白描，首先必须要搞清楚什么是主要衣纹，什么是次要衣纹。

衣服受身体结构、动作的牵引、肢体的弯曲等的影响会产生许多衣纹。这些衣褶初看上去是极其繁乱和不规则的，但细心观察便可发现有些衣纹紧贴在人体结构处或关节转折处，有些远离结构处。这样，就可以得出结论：紧贴结构的线是非常重要的线，我们把它称为"主要衣纹"，除此之外，衣服的轮廓线，还有由于人体运动的方向造成的运动线等也属于主要衣纹。由此可见，主要衣纹包括结构线、轮郭线、运动线。主要衣纹在白描人物画中是不可省略的。但另一种线可以随意取舍和省略，那便是次要衣纹。次要衣纹在画中只起辅助作用，它包括缝缀线、折叠线、惯性线等。

主要衣纹

结构线　首先指裸露在外的人体的结构线，如脸、脖子、手、腕、臂、下肢、脚等，属于外在的结构线，这些可以一目了然地看到。被包在衣服里面而又通过衣纹显现出来的人体的内在结构，这种衣纹线也属于结构线，这些衣纹一般都产生于人体结构处、关节处或活动较大的关节转折处，如肩关节、肘关节、股关节、膝关节和腰部等（图44）。

轮廓线　一般是指服装本身所具有的边缘线。如衣领、开襟、袖口、下摆、裤腿等处的轮廓线（图44）。

运动线　指随着人体某一部位的扭转所造成的衣纹线，它由人体运动的方向来决定（图45）。

次要衣纹

缝缀线　是指衣服剪裁、拼接、缝连处（图46）。

折叠线　是指衣服上的布褶、裙子上拿的褶及裤子上烫熨的中缝或衣服被压的痕迹（图46）。

惯性线　是由于惯常的动作所形成的线条，一般多产生于关节处（图47）。

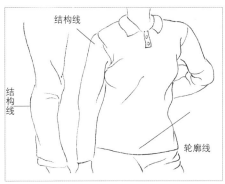

图 44

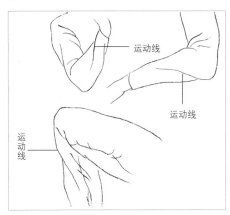

图 45

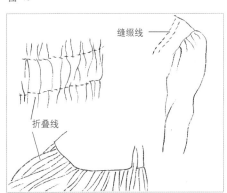

图 46

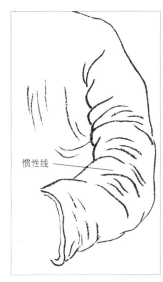

图 47

## 二、线的虚实对比

虚实，指的是衣纹所体现出来的虚实关系，主要反映内外关系。紧贴着人体结构的地方称为实，远离人体结构和实体的地方称为虚。因此，作画时应特别注意线的虚实关系。"虚实相生"，没有实处便无所谓虚。凡是实体的地方，线的准确性要求非常高，虚的地方是可变化的，勾线的时候可以放松，此处可适当夸张、取舍、加密或减化。在组织衣纹时，一些实处要卡准。虚的地方正是有文章可做的地方，是需要你去处理的。要强调艺术性和味道。画实处，要有骨有肉，画虚处，要松动随意（图48）。

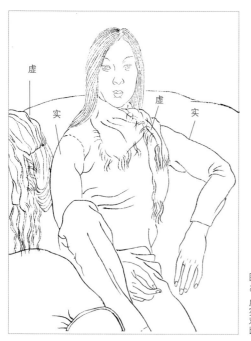

图48 虚实对比

## 三、线的对比与变化

线艺术充满了对比因素，线有长短、曲直、方圆、粗细、疏密、聚散之分。充分利用这些对比因素，就可以使作品富有变化，使人振奋，作品自身能产生一种微妙的含蓄的美感，吸引人去欣赏。反之，平行、对称、雷同则使作品无精打采，不生动，看后使人产生视觉上的单调感，令人感到乏味和生厌。因此要找到这种对比关系，只有找到了这种对比关系，才能抓住美。初学者一开始就要训练找到美的观察方法和处理方法，那就是要善于找对比。如果找不到对比，对表现的对象在观察上含含糊糊，画出来的作品也就含含糊糊。大自然里没有完全规则的东西，衣服的纹路也充满了各种变化和对比，形与形之间没有雷同的，找到这种形的关系，表现出来就不会流于匀、平和一般化。利用黑、白、灰对比表现也是比较好的方法（图49）。

最不对称、最不规则的空间和最少有平行线的结构就最具有吸引力。黄宾虹先生画茅檐，用笔三三两两、

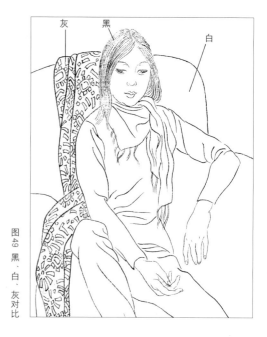

图49 黑·白·灰对比

参差不齐写去。在书法原则中也是忌平行、忌对称的。中国画中画竹立竿"忌平头平足"，一幅白描人物也是如此，在大片的疏线中有一片密线，就会使观者耳目一新（图50）。

## 四、线的取舍与概括

白描人物要画得有整体感、动人，必须要对线进行取舍和概括，最忌四平八稳、面面俱到。有具体而无取舍、概括，则只是一般性的罗列。

线的本身是虚构的，不是客观真实的再现，所以一下笔就得考虑概括地表现对象。可以说，线是根据对客观对象概括、提炼和根据画面的需要创造出来的。当我们面对人物写生时，人物的身上并没有现成的线的效果。我们看到的是体积、形象、动态，进一步观察，才会看到人物的边缘轮廓和内在的、外在的结构。作为白描的线，则是画者根据客观对象的形体、结构、轮廓，提炼加工出来的结果，可以说是画者的主观产物。既然是主观产物就不是照抄自然，而是要舍弃无用的和偶然的，取到与人体有关的线，这些形或方或圆、或大或小、或高或低、或衔接、或继续、或干或湿、或交搭等等。如利用虚实对比，如利用黑、白、灰对比，如利用长短、疏密对比。提炼、概括的线要有它的依据，不能凭空捏造。从结构出发，是它的根本所在。只有对其作深入地理解，在理解之后才能概括地表现出来。

## 五、人物细部的画法

白描人物的画法基本上是从整体着眼，细部入手，因而掌握人物细部的具体画法是很重要、很关键的。下面就人物在着衣以后经常裸露在外的局部结构的具体画法作一介绍。

### 1.眼睛

一般情况下，上眼睑变化较多。一是受光线的照射，由于眼睑的厚度造成阴影；二是人物的视线高低或左看、右看也直接影响到上眼睑的变化。它是随着眼球转动而变曲、启闭，还有较长的睫毛和双眼皮重合的褶纹。下眼睑相对变化较少，较稳定，睫毛较短细，边缘薄，常处于受光面，所以上眼睑与下眼睑在表现手法上要有一定的区别。一般用笔用墨是上眼睑粗重，下眼睑细淡。眼球是水晶体，中间有黑色的眼珠和深黑的瞳孔，它被上下眼睑包围。所以，在勾线时要了解这些结构关系才好表现（图51）。

### 2.眉毛

眉有许多种，如剑眉、八字眉、柳叶眉、长眉、蚕眉、阔眉等，虽然特征各有不同，但生长结构却是一样的。眉毛一般由三部分组成：眉头、眉、眉梢。眉头一段在眉骨下方，由于光线的影响显得较浓；眉一段在眉弓处，由于凸起，眉的生长和浓淡也受到影响而生产变化；眉梢一段在眉骨上方，由于受光显得稍淡。画眉毛一是要注意角度变化眉的透视关系也随着起变化；二是注意用笔要虚入虚收，这样用线才能给人感觉眉毛是从肉中生长出来的（图51）。

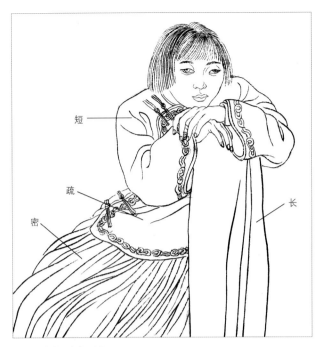

图50 疏密、长短对比

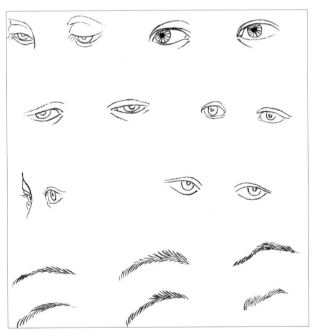

图51 眼、眉

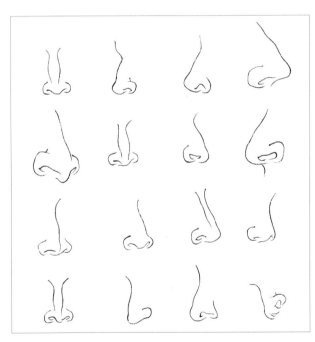

图52 鼻

### 3.鼻

鼻子是由鼻梁、鼻尖、鼻翼、鼻孔这些部分组成。鼻的主体呈梯形，鼻尖、鼻翼皆由软骨和较薄的肌肉组成，用线须浑厚、圆润（图52）。

### 4.嘴

在人的五官中，除眼睛的表情最为丰富以外，其次就是嘴了。嘴也极富表情，人物高兴、生气、难过、严肃、微笑、大笑都直接作用于嘴。在表现嘴时除了要了解嘴的结构以外还要特别注意嘴的表情，否则，勾出来的嘴就不会生动感人。

嘴是由上唇、上唇结节、下唇、嘴角、口缝几部分组成。嘴的用线要概括。嘴的合缝、嘴角、下唇下面的颏唇沟通常会产生阴影，勾线时可稍粗；下唇或上唇则多受光，勾线可稍细淡（图53）。

图 53　嘴

### 5.耳

耳是由外耳轮、内耳轮、耳垂、耳屏几部分组成。耳虽然没有什么表情，但却因人而异。况且年龄不同，耳的感觉也不同。儿童耳小而圆，老人耳多皱纹，女性薄而小，男性大而厚。勾线时，用笔应圆润、舒畅、洗练，并注意它随着头部转动而产生的透视变化和与其他五官的内在关联（图54）。

图 54　耳

### 6.发须

发须在生长上有浓密、稀疏、长短、曲直、黑白、柔顺、粗硬、细软等多种变化，乍一看往往让人感到杂乱无章而无从下手，但只要了解发须下面的结构和它的生长规律，便可迎刃而解了。首先应搞清与之相关的头、额丘、颧骨、颚、颏的外形和骨骼结构，然后按生长方向，依据结构分成组，再一组组用线勾出。勾发须时用笔用墨须根据实际情况而定。勾头发时发际处用笔应特别给予注意，用笔要虚（图55）。

### 7.手

人的双手不仅有男女、老幼、胖瘦的差别，因自身条件不同，在手的外形上也有显著差别。人的双手也是有表情的，在人物画中起到特殊的作用。所以，刻画人

图 55　发须

物形象时，必须十分重视手的刻画，这样才能更深入地表达出人物的内心世界，以达到传神的目的。手由腕、掌、指三个部分组成，手的透视变化复杂，动态变化也多。除了要了解手的结构以外，还要注意反映出不同人物手的特征。如指有长有短，腕有粗细之分，掌有厚薄之别，不同年龄、性格、职业在手上表现出不同的特征（图56）。

图 56　手

### 8.足

画足用线、用笔与画手十分相似。但白描人物中人物往往是穿鞋的，虽然如此，也很有必要搞清足的生长结构。因为不搞清足的各部分骨骼、肌肉的结构关系和基本造型，尤其是脚在运动时的关节变化和由于变化产生的透视关系，便无法画准确脚穿上鞋子的形态，透视关系也易画错，甚至，穿上鞋也不像样子，左右不分。只有了解了结构，心中有数，穿上鞋才显得合脚（图57）。

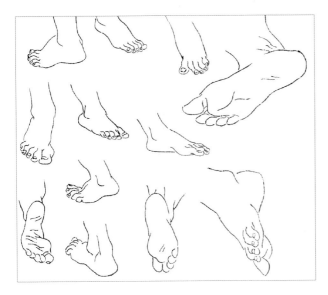

图 57　足

## 六、慢写式方法及步骤

　　慢写式方法是在素描纸上用铅笔作底稿，然后再用铅笔作细稿，最后用墨勾线。这种方法对学习者来说比较容易掌握，而且可以画得比较充分，可以先不必考虑过多，以表现出人物的形象、动势、神态为准。最后经取舍、修改后，再落墨勾线。

　　慢写式方法及步骤图例一：

　　第一步：先用铅笔轻轻用虚线定出人物在画面上的位置，然后用几根长线概括地画出人物的大体形状，此时人物的动势可适当地进行夸张（图58）。

　　第二步：进一步用直线概括地切出人物各部位的形。画时要注意整体关系、比例关系和各部位之间的连

图 59

接关系以及透视关系（图59）。

　　第三步：用肯定的线具体刻画人物各个细部，这一步称为"细稿"。这一步要在确定了人物的大体关系以后才可进行。可先从面部画起，然后再画手。画面部要注意人物的面部特征，画衣纹要注意内部结构关系，还要注意衣服的质感（图60）。

图 58

图 60

第四步：用铅笔将人物每个局部全都画好以后，再从整体出发稍作调整。调整时注意应从三个方面进行整体调整。其一是看画的人物动态是否舒服；其二是看衣纹虚实处理是否恰当；其三是看线条是否处理得疏密有致并且概括、生动，是否能和谐恰当地表达出人物动态。如有不妥，可用橡皮稍作修改，直到满意为止。这一步是要对衣纹进行全面的提炼取舍，是一个整体调整阶段。过好稿后可以落墨勾线，也可直接在作底稿的素描纸上勾线。勾线时应全神贯注、一气呵成，使笔笔连贯、整体贯通。勾线应准确、肯定。这一步要特别注意用笔用墨既变化又统一，勾线之前粗细涩润、浓淡干湿要考虑周全。用笔用墨要依据画面需要，做到心中有数（图61）。完成稿（图62）。

图 62 完成稿　袁僩　作

图61

慢写式方法及步骤图例二：

第一步：先用铅笔虚线确定出人物在画面上的位置，然后概括地画出人物的大形，注意人物的动势，可进行适当的夸张（图63）。

第二步：用铅笔具体刻画人物的面部、头部和手部。注意人物的面部特征，刻画手部时应抓住人物的年龄特征（图64）。

第三步：用肯定的线条继续从上往下推着画，线条的虚实要依据人物的内部肢体结构来处理，衣纹的疏密要从整体出发（图65）。

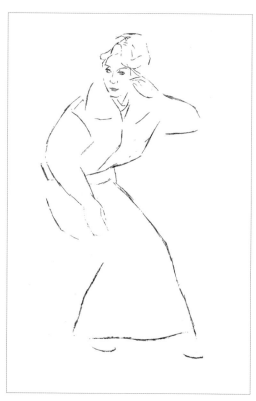

图 63

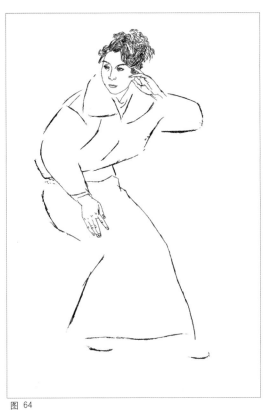

图 64

第四步：裙装的用线可与上衣的用线形成对比，可尽量用长线，并注意内部肢体结构。全部画好以后，做全面调整，然后即可用毛笔蘸墨勾线（图66）。完成稿（图67）。

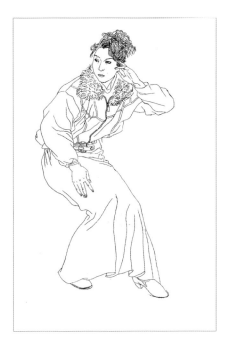

图 66

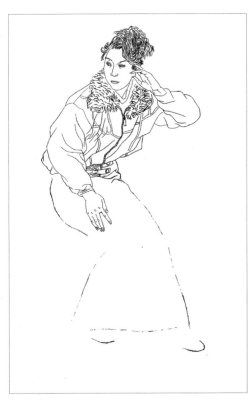

图 65

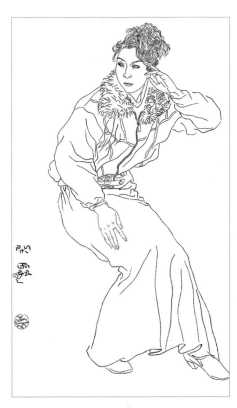

图 67 完成稿　袁僩　作

## 七、推画式方法及步骤

推画式方法是直接用毛笔由上而下地推着往下画，无须用铅笔打底稿。这种方法可以在短时间内迅速、肯定地描绘人物的动态、结构，亦是训练肯定、明确地用线造型的最好方法。但初学者较难掌握，因为这种方法要下笔成形，不能修改，最好在有一定基础以后，再用此种方法。

推画式方法及步骤图例：

第一步：直接用毛笔从头至脚推着画难度较大，所以在下笔之前一定要做到心中有数，先考虑好人物在画面上的大体位置，面朝的方向空白可留大一些，然后即可从眼睛开始勾起，面部勾好以后，便可勾头发，头发的用笔可用枯笔勾，跟面部的线条形成对比（图68）。

第二步：勾脖颈与肩时要注意颈、肩的透视关系，然后即可勾画离你最近的部位（图69）。

第三步：勾腿时要考虑好人体比例，注意腿的结构，腿与裤子紧贴的地方是结构线，勾画得既要简练，又要准确（图70）。

第四步：勾另一条腿时用线要与上一条腿有所变化，否则会感到平板。勾裤子时可适当穿插上缝缀线，这样既活跃画面，又可深入地表现出腿的转折和透视（图71）。完成稿（图72）。

图 68

图 69

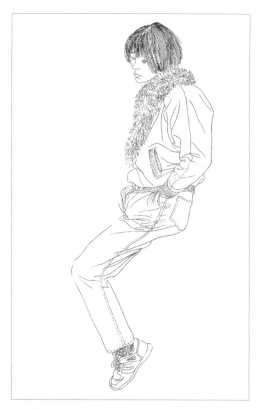

图 70

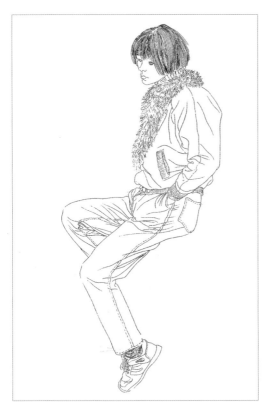

图 71

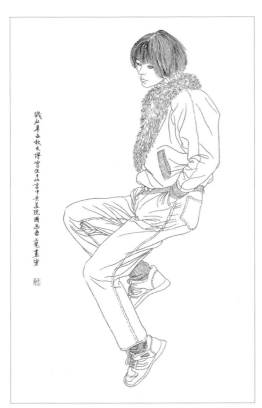

图 72 完成稿 梁文博 作

## 八、老人半身像画法图例

第一步：认真观察模特儿的外部形态，想好人物在画面中的大体位置、比例，然后用毛笔从人物的五官开始刻画。画头部时要注意头的动势，头与颈的关系，老年人面部皱纹较多，但要选择能表现结构的线条来体现其年龄特征（图73）。

第二步：继续向下推画出手臂，手用清晰的实线勾出，衣纹要用干笔适当表现棉衣的质感（图74）。

第三步：把握好整体的大比例关系，推着画出余下的部分，对线进行取舍，调整完成（图75）。完成稿（图76）。

图 73

图 74

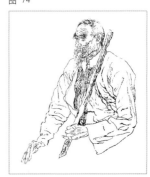

图 75

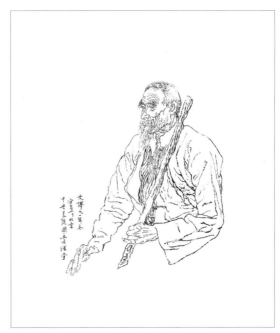

图 76 完成稿 梁文博 作

31

## 九、老人全身像画法图例

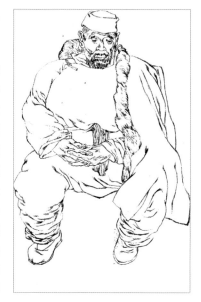

整体观察人物的动势、形态，安排好人物在画面中的位置，打好腹稿。接着便可以从人物的眼睛开始勾画，进一步画出五官以及头部、颈部，注意头发、胡须都要根据骨骼的生长结构去找。手的刻画要与脸的刻画用线取得一致，注意年龄特

图 77　铅笔写生稿

征。道具、衣服用线可与人的皮肤用线形成对比。推着往下画出裤子及腿、鞋。画时应特别注意结构和比例，画的是局部，观察的是整体。衣纹处理要有虚实、疏密、长短对比。用笔要上下呼应，如同写出一般。再调整一下细部完成（图77）、（图78完成稿）。

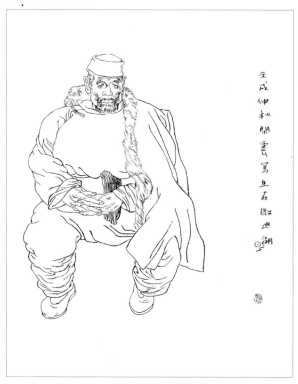

图 78　完成稿　袁偲　作

**思考题：**

在白描人物写生中应怎样提炼、概括衣纹？

作业设置：用慢写方式进行白描写生全身像三幅（分别为一位女青年、一位男青年、一位老人）。

课时：60学时（三周）

## 十、速写作品整理为白描作品的画法图例

我们知道速写是平时训练人物画造型的基本手段，在短时间内可以记录下一瞬间的情景，不用专门为写生摆模特儿。正因为如此，时间的限制、动态的可变性容不得去考虑许多，也无心去刻画细部，但人物的大的动态和人物的神态可以表现得很生动、感人和到位。如在此基础上添加、调整、丰富和进一步具体化，便可以使一幅速写作品成为一张完整的白描人物画作品（图79、80）。

图 79　速写稿

图 80　白描稿　袁偲　作

## 十一、白描静物画法

同样，在一幅静物白描画中也是要分清主次、虚实、疏密，利用诸多对比，简洁概括地表现出来（图81~85）。

图 83　铅笔写生稿

图 81　铅笔写生稿

图 84　白描完成稿　李希萌　作

图 82　白描完成稿　李选龙　作

图 85　白描完成稿　伊娜娜　作

33

## 十二、简练是工笔白描的宗旨

绘画不同于照相,它是根据真实的人物,经过画家的观察、概括提炼出来的再生形象,"以线造型"是所有绘画形式中运用最为简练的绘画语言,是说明和表达内容的一种形式。如果一幅白描作品失去了简练,用线啰嗦、烦琐、含混、重复,那就不能成为一幅白描作品,只能称其为草图。在写生中对线的简练程度要求是非常严格的,能一笔表现的,最好不用两笔、三笔,特别是一些关键部位的结构,如肩、膝、肘等。但是讲求简练,并不是说处处不能多用线,密处仍可多用线,否则,将无法构成疏密对比(图86~89)。

图 88　梁文博 作

图 86　袁僴 作

图 87　袁僴 作

图 89　王小晖 作

## 十三、吸收西方绘画中有价值的东西

向优秀的西方绘画学习,以弥补我们在学习中的不足。自古至今,东西方都有长于用线的优秀大师,他们的方法不同,效果、风格也各有不同。学习他们的长处,也会使我们在中西比较中得到意想不到的启迪,对提高我们的艺术欣赏水平和绘画技巧是不可或缺的必经之路。对西方艺术不闻不看或抱着藐视的态度都是不科学的。

学习西方艺术要有针对性地学习,初学者可从两方面着手进行:首先是广泛博览西方绘画作品,从而开阔眼界,在对比和比较中西艺术的过程中,借鉴吸收有益的营养;其二是用线临摹好的西方作品。在西方绘画中有三种类型的绘画作品可直接为我们所学,一类是古典油画画家的作品,如波堤切利、安格尔、普桑、米开朗琪罗等;二是希腊人物雕塑作品,希腊瓶画;三是近现代西方艺术大师如毕加索、马蒂斯、丢勒、荷尔拜因等的线描作品,希腊雕塑也是我们学习借鉴的好范本。

中国画以"线"为造型基础,西洋画以"光、色、面"为造型基础,两种方法完成了同样的目的,不能说谁高谁低。在早期西洋画中,亦有许多画家在油画中既运用了色、光、面,同时也运用了线,如文艺复兴时期的波堤切利,在他的油画中,"线"被放在"面"的从属地位,但却起到了重要作用,因为它帮助"光"和"色"完成了人物的形体和动态。如果把画中的线提出来,将色、光舍弃掉,便可见用线既结实又有分量,造型丰满博大,是我们借鉴的好范本。安格尔是只用光、色表现人物,但他笔下的人物造型轮廓结实而富有韵味,初学者可以直接用毛笔勾线临摹(图90、91)。

希腊瓶画不表现光、影的变化,也极少表现空间深度,因此不受透视法则的限制,这种表现手法的自由精神与中国画中重主观感受、重表现的精神是一致的。但它更强调构成意识和块面分割美,这些是我们古代传统绘画中所欠缺的。它强调平面装饰效果,用不同形式的点,不同长短的线条,不同大小形状形成各种美妙的旋律,抒发作者的情感。西方有许多长于用线的画家,人物造型结实,透视解剖准确,初学者可在研究和临摹中体会其中奥妙,取长补短。希腊雕塑人物的造型丰满典雅,衣纹疏密有致,用白描手法临摹可以迅速克服学习者在人物造型上产生的弊病。

近代西方艺术大师的优秀线描作品,如马蒂斯用线画的裸体,简练而有韵致;毕加索的线描人物具有强大的生命力,并有意识地在东方艺术与远古雕塑影响下最大限度地发挥了线的表现力。值得我们学习和借鉴。通过对西方艺术的临摹和广泛地吸收,定会在线描艺术上达到一个新的高度。

图 90　用线临摹安格尔作品　袁俪　作

图 91　玖狄德　意大利　曼特尼亚　袁俪　摹

## 第一节 工笔人物画的产生与发展概述

我国远古时期的人物画并没有什么工笔画和写意画的区别，随着人类社会的发展，由于绘画材料的不断丰富，使表现形式和技法愈来愈丰富和完善，必然独立出许多画种，因此产生了工笔画和意笔画。

工笔人物画在中国传统绘画中是一个历史最为悠久的画种，早在先民制作的岩壁画和彩陶纹样中，已初露端倪，至春秋战国已发展为独立的画种，如《孔子家语》所载："孔子观乎明堂，睹四门墉有尧舜之容，桀纣之象，各有其善恶之状，兴废之诫焉。"可惜这些作品没有传下来。目前尚能见到的仅有帛画《龙凤人物图》和《御龙人物图》，据考证是表现龙头凤引墓主灵魂升天的情景。以线造型，简洁凝重，线条富有表现力，可见此时工笔画已颇具面目。

至汉代，人物画技巧渐趋写意，内容上也日益扩大，考古发现的汉墓室壁画、画像砖、帛画反映了这方面的成就。汉刘安《淮南子》中提出"君形"和"谨毛失貌"的人物画理论，标志着当时人物画发展的高度。

在唐代以前，人物画的线条是较单纯的。用笔中锋圆转，均匀有力，墨迹自始至终粗细一致，所谓"不可见其盼际"，当时的画家在这种单纯中创造了多彩的风格，如春蚕吐丝，如瘦劲铁线，如流畅行云。东晋顾恺之传世作品《女史箴图》、《洛神赋图》，线条沉稳，造型古朴。作者将历史故事与现实生活相结合，以现实主义的创作手法发展以线造型的传统，也贯彻了他形神兼备的理论思想。在佛教艺术输入后，吸收融合了外来表现手法，如设色、晕染方法并不断完善。晕染法的运用，把线的表现引申为"面"的表现。梁代的张僧繇应当算是这一时期的代表人物。

唐代的阎立本深受张僧繇的影响，阎立本应该说是一个富有创造精神的画家，他继承了六朝绘画传统，又有新的发展，而写意传神的艺术特色却一脉相传下来。

唐代有一个较稳定的时期带来经济繁荣和文化交流，隋唐工笔人物画题材渐渐广泛，技法也明显丰富。唐朝的书法全面发展，改变了唐以前线描粗细无变化的铁线描为主的局面，线条随之多样化，盛唐吴道子创立兰叶描，提按有致，衣纹、衣饰有迎风飘举的感觉，被誉为"吴带当风"，又创下施色彩纯用墨线的白描画法——白画，史称"吴装"。张萱、周昉善于描绘现实生活，塑造了典型的唐代女性雍容典丽的形象。《虢国夫人游春图》、《捣练图》、《挥扇仕女图》等作品，作者以细腻的笔调刻画了贵族女性的休闲与劳动生活，是工笔人物画的经典之作，唐末至五代是人物画承前启后的时期，无论从题材或从技法方面看，都有向多文化发展的趋势。画家有的继承魏晋与唐的传统风格，进行道释壁画创作；有的则追求新的表达形式，创造新的艺术造型，以配合对现实生活的感受与领悟。《韩熙载夜宴图》、《文苑图》等杰作，生动传神，精细完美，发挥了工笔人物画传神的高度技巧，在中国绘画史上有重要的地位。

宋代是中国绘画的全盛时期，无论人物画还是山水、花鸟画，均以生活为本，基本上继承并发展了以写实为基础的现实主义作风，重视写生，重视对现实社会风俗、生活的描绘，贴近表现对象的画家更着力于刻画人物的不同形貌和内心活动。即便是道释题材的人物，也渐渐被真实化、生活化了，例如少女式的观音，青年罗汉。从李唐的《采薇图》可以看到刻画人物性格的深度。而李公麟结合了顾恺之的柔和和吴道子的雄健，刻画人物精神世界的同时显示了又流丽、又严谨、又具有强力的线条的内在美。传达了作者净化超脱的艺术气质和娴熟庄重的白描技法。《维摩演教图》、《五马图》堪

称精品。宋代《八十七神仙图》也是白描极好的范本，人物神采飞扬，虽不着色，而绚丽缤纷，以长卷形式完成，有如一首协奏曲。自宋代始文人画兴起，绘画与文学结合诗书画兼备的表现形式日渐流行，而画家注意力因诸多原因转移到山水花鸟画上，至元代借绘事以逃其名利，悠然自适，遁迹山林是士大夫画家的写照。从记载和流传的元代作品看，以山水梅兰竹石题材为多，形成了以文人画为主流的格局，在人物画领域，首推赵孟頫。使前朝工笔人物画传统在民间画工中得以较好的继承和发展，山西芮城永乐宫壁画、敦煌石窟壁画大多是当时民间画工所作。

作为封建社会晚期的明朝，绘画复古的倾向很盛。文人画提倡的个性表现也进一步发展。陈老莲则独树一帜，其工笔人物画师法李公麟，造型夸张，迂拙高古，别具一格，曾鲸融西法肖像画出新机，到了清代，工笔人物画线描纤弱柔媚呈现病态，直至晚清任伯年的出现，使人物画得到重振，他将人物画拉回到现实生活中，为后世留下许多形神兼备的工笔画作品。

回顾这几千年，我国艺术家经历了艰辛的艺术劳动，创造了独具审美魅力的工笔人物画这一民族艺术形式。纵观其发展历程，"以形写神"或"以神写形"的理论始终左右其发展进程，其间文人画水墨笔戏，导致笔墨摆脱对造型的依赖，反而使形依附于笔墨，这现象是值得注意的，人物画一旦远离对人这一对象的研究与表现，必然停滞发展。工笔人物画要求严谨精到，人的存在的魅力，人的精神世界，永远是艺术家不断探索和描写的题材，更需要画家深入观察理解然后进行创作。

### 当代工笔人物画概述

工笔人物画在如今可谓色彩纷呈，洋洋大观，如何正确而充分地理解其当代性，对于工笔人物画教学有着重要的指导意义。当代工笔人物画按照画面设色效果可以大致分为两大类：工笔重彩人物画和工笔淡彩人物画。如按照对传统工笔画的传承与发展来看又可分为三大类：一类是继承了传统工笔画，把传统中规范的程式化技法应用到现实人物写生或创作中，实质上就是以传统工笔绘画的语素重新建构当代绘画样式，使这古老的画种在新时期焕发出了新的色彩；第二类，吸收了西方艺术的精华，拓展延伸传统工笔画的内涵，运用民间艺术、石窟壁画的形式和技法，兼容并蓄，力求摆脱传统程式化技法，改变了传统工笔画技法匠气、刻板的弊端，使画家在创作中能有更广阔的发挥空间；第三类画是受日本画的影响，从画材这一最为基本的要素上颠覆传统的贯势。以矿物色使用为主，试图以他山之石构建一个新的框架体系，并且这几年的发展也初见端倪，使当代工笔画从表现技法到创作观念上都有了较大的变革。

由此，当代工笔人物画种衍生出了各自的审美特征：有的湿润细腻、有的朴实无华、有的高贵典雅、有的深邃古朴、有的色彩斑斓……但无论什么风格，都是画家们对于当代工笔画的再认识和理解。

而学院的工笔画教学就是基于传统的充分认识与理解的基础上，着重于培养学生的技法能力与原创能力，从而提高他们的审美水准，最终在心智上完善学生的各种品格。当代学院工笔人物教学具有以下特征：①通过写生培养良好的观察方法，学会从生活中提炼，能够较好地领悟及运用线性语言，达到具有高水平的造型能力。写生是学院人物教学最大的特点，它培养了学生独立观察、独立思维的能力，这是美术教育的目的，亦是手段。②注重临习传统，因为学院是传统文化传承最为重要的机构。只有理解掌握传统，才能将之传承发扬光大。③注重过程，按照工笔人物画从观察方法到设色的难度递增，科学条理地安排相应技法的学习。④注重学生的独创性（创作）。

**思考题：**
1. 对工笔人物在各历史阶段发展脉络的认识。
2. 对当代工笔画发展脉络的认识。

## 第二节　工笔人物画的色彩

### 一、色彩的原则

工笔人物画的色彩所遵循的基本原则就是"六法"中的"随类赋彩"。这说明中国画色彩是根据物体固有色来进行描绘的。因为一个物体的色彩在自然环境中往往会受到周围色彩的影响而改变原有的纯度，中国画要求净洁明快，如果太多地追求影响色，必然忽视固有色，就达不到净洁明快的目的，这是有别于西洋画的地方。但是这绝不意味着自然主义的模仿或者不讲究色调。古人早就意识到一幅画面需要统一的色调，把它称作"和"。例如晋代顾恺之的画，就常常以暖色调来表现，而永乐宫壁画的色调便是冷调子。不过这种"冷"、"暖"的调子的意思，也不是西洋画所追求的某些色调或某些"灰调子"，而要求"彩绘有泽"，要明快、净洁。也许这是中国传统的审美习惯所决定的。另外这里还要有个"变"字。特别在写生中，对象的每一块色彩不可能都符合理想的要求，不可能都"入调"。因此，为了使画面的色彩更合理，根据画面色调的需要，应进行适当的调整，即移动或改变某些色块的色相，明暗的对比度或纯度。

色彩的和谐就是统一的意思，也就是色调的统一。

但过于统一，会产生单调、乏力的毛病。所以，在注意色彩统一的同时，必须要有恰当的对比。这种对比主要是指色相、色度的对比。这里一般地儿可运用"大块色统一（协调），小块地儿色对比"的原理来处理。但事物总是有两面性的。只要搞得好，大块色的对比同样可以使画面取得好效果，给人以强烈的刺激感。这当然要根据表现的对象和题材内容的需要来确定。在现代绘画、现代色彩学迅速发展的今天，它们给工笔人物画色彩的运用提供了不可缺少的借鉴和新的生机。

## 二、工笔人物画色彩的装饰性

前面已经讲过，工笔画有工整细腻、净洁明快的艺术特征，从工笔画的用途，例如壁画、年画以及手卷、画轴，往往具有与其他画种不尽相同的美化环境的作用，具有时代的审美特征，工笔画必然要有装饰性。它的装饰性体现在人物的造型、线条以及色彩诸方面。

前面已经简略地讲过造型线条的装饰性，这里着重讲讲色彩的装饰性。

中国画的创作方法是在感受客观世界的基础上，以客观对象为依据，根据作者的理解，经过提炼、概括，创造出了既来源于生活，又与生活不完全一样的似与不似之间的艺术形象。因而具有抒情性与写意性。中国画的线是这样概括出来的，形象是这样塑造出来的，色彩也是这样处理的。工笔人物画按作品的内容和作者的设想，或追求金碧辉煌的富丽感，或追求质朴淡雅的抒情意味，或创造深深幽远的意境，或表现明快、清高的境界，等等，在表现它们时，可以采用较为单纯的色彩关系，也可采用繁缛的色彩关系，但基本上都是平面表现，所运用的渲染手法使物体产生的凸凹感，既不要求物体有三度空间，也不要求有受光、背光、高光、反光之别，更不要求有影响色。色彩的平面性使每块颜色都显得单纯而明确，而色块的大小和色相要有对比，有协调，有区别，有呼应。从而产生一定的节奏与韵律。

工笔重彩具有很强的表现力。为了达到理想的画面效果，通过作者熟练的表现技法，灵活地运用重彩、淡彩、勾填、描金、沥粉、堆金或打底烘托等手法，可以使画面既具有生动的真实性，又具有完美的装饰性。

## 三、色彩的感情作用

中国的画家们经过千百年实践，深深懂得色彩在表达人的感情方面所起的作用，为了加强表现作品的主题思想，有的适合重彩，有的适合淡彩，有的适合白描，有的则以某种单色为之，试想周昉的《簪花仕女图》如果不用重彩绘制，而改用白描或淡彩，都不能取得现在这样的艺术魅力。相反，陈洪绶《屈子行吟图》，如果用重彩去描绘，也同样不能表现屈原那愤世嫉俗、孤高

自傲的精神气质。所以色彩是有感情的，这是一种艺术语言。我国古代的画家们深究此理，"春山澹冶而如笑，夏山苍翠而如滴，秋山明净而如装，冬山惨淡而如睡。"可见色彩给人的感受是多么的强有力。

我们在欣赏或临摹一幅画的时候，就要研究作者的意图所在，充分理解作品的思想内涵与色彩关系。自己在创作一幅作品时，就要斟酌自己的色彩处理，如何才能更好地去表现其主题思想或自己的意图。

## 四、重视墨色的作用

墨色在工笔画中也是有其独特地位的。这是由人们长期形成的审美情趣所决定的。中国自古有墨分五彩、以墨代色的说法。墨色本身是一种既丰富又高贵的色彩，在工笔画中常常能起到骨干作用和协调作用。首先，决定物象基本形体的线是墨线，使形象有稳固的基础。因此，下笔勾线时首先要考虑，怎样根据作品的要求把墨线用好。所谓的墨分五彩，即"浓、淡、重、焦、清"。其实岂止五彩，可以有各种各样的"浓"或"焦"，意思只能是要求有丰富的墨色变化而已。例如头发是墨色，就要考虑与之相呼应的，在画面的什么地方，恰当地布置好几块墨色，使其在不同的大小与浓淡上有区别，有照应。如果一幅工笔重彩画没有以墨作为骨干，在恰当的地方安排墨色，往往会使作品失去神采与分量。

在中国画中，墨与笔是不能分割的，墨一方面作为一种重要的彩色，另一方面又作为一种表现手法，与用笔相关联，只有在笔墨的支持下，色彩才有依附的根据。沈宗骞《芥舟学画编》中有一段话，"学作人物，最忌早欲调脂抹粉。盖画以骨格为主，骨格只须以笔墨写出。笔墨有神，则未设色之前，天然有一种应得之色，隐现于衣裳环狷之间。因而附之，自然深浅得宜，神采焕发，若入手使讲设包，势为分心于涂抹、以务炫耀。"说明了以笔墨为基础框架施以色彩的道理。所以学习工笔画，在笔墨上首先要下一番工夫的。

**思考题：**

1. 随类赋彩在我国传统绘画理论中的地位和意义。

2. 如何认识和掌握传统美术的色彩知识。

3. 如何把西方色彩理论与中国传统的用色方法融合起来，以弥补传统绘画中在色彩上的不足。

## 第3章

# 工笔人物画的造型和学习方法

**本章要点**

- 工笔人物画的造型特征
- 工笔人物画的临摹
- 工笔人物画的写生
- 工笔人物画的工具和材料
- 实践与提高

## 第一节　工笔人物画的造型特征

工笔人物画的造型以现实生活为依据，在尊重客观对象的基础上，不以模拟自然为宗旨，根据作者意象表现的需要，通过对对象正确的表现，恰当的夸张，达到写意传神的目的。所以在塑造人物时，要强调人物造型的整体性、完整性，注意人物的动势和神情。我国古代画家在塑造人物形象时，往往把头部夸大，而手足略微矮小。以阎立本的《历代帝王图》为例，在作者笔下的历代帝王，例如晋武帝司马炎，他是建立晋朝的开国皇帝，灭吴而统一中国，他身材魁梧，面相端正，目光炯炯，气宇轩昂。东汉光武帝刘秀是重建刘家王朝的皇帝，也气势威严，神态飞扬。作者表现他们时，夸大了他们的头部，缩短了身躯和四肢，给人的感觉更为稳重端庄而威严。又如元代钱选的《蹴踘图》，他所描写的几个人物具有同样的特点，但各个栩栩如生，专注于脚下的皮球。古代的画家为了突出主要人物，还往往夸张主要人物而缩小陪衬人物。前面提到的《历代帝王图》就有此特点。再看阎立本的另一幅杰作《步辇图》，作者为了突出唐太宗，他的头部和身躯与他周围的侍女相比，大概要夸大两三倍。而画面左侧的一些使臣、朝官，又比侍女稍大些。这里不可否认，有封建社会的尊卑思想所指导，但画面效果却是突出主次关系。仔细分析《韩熙载夜宴图》等杰作，都具有这一共同特点。

我国古代画家在塑造不同性别、不同类型人物时，根据不同特征，总结出了自己的规律，例如"女无眉，将无颈"，"佛容要秀丽，神像须伟壮，仙贤意思淡，美人要修长，文人如颗钉，武夫势如弓"（见王树村《中国民间画诀》）。

在表现武将时，除了夸张他们威率的动势外，还加强了手势和面部的刻画，夸张了五官鬓发的气势。而表现天女、佛仙时，强调了他们的慈爱和端庄。

## 第二节　工笔人物画的临摹

临摹主要是研究、借鉴前人的经验，是学习传统中国画的最基本、最主要的手段之一。明代大画家，享有"吴门四家"盛誉之一的仇英，除了他用观察、默记得来的造型基本功外，主要是在当时最著名的大收藏家项元汴家里，面对丰富的古画，作了长时间的、大量的临摹，因此，掌握了坚实的传统技法和厚实的绘画学识、修养，后来才能创作出大量具有很高艺术价值的作品。后人称颂他"摹唐宋人画，皆能夺真"。这并不是说，只要临摹好了，便能创作出好作品，更重要的当然是要到生活和绘画创作的实践中去不断锻炼，但毕竟不可否

图 92

图 93

认，临摹是传统绘画入门的捷径。

临，是面对临本，起稿、定稿、勾线、着色，一面看，一面画，从中揣摩、学习临本的艺术技巧，又称对临。摹是用薄纸蒙在别人的作品上进行描摹。以上两法，"六法"中称为"传移模写"。

重彩的临摹，要选好临本。画幅要大些，色彩、轮廓都要清晰一些的才好。现在可以见到的出版物，如《簪花仕女图》、《虢国夫人游春图》的彩色画辑是较好的临本。另外还有近代、现代一些优秀的重彩出版作品均可选用，如：何家英、唐勇力、张见、梁文博等人的作品。

重彩临本在起稿、拷贝、勾线后，着重研究重彩的技法。这里包含两个方面，一是研究色彩关系，研究前人是怎样安排色彩，使画面达到理想的艺术效果，怎样使色块的大小、色彩的明度、色相的倾向达到既有对比又有调和统一，既有空间层次又能主次分明等。一是研究着色的技法。如何运用渲染、罩染或接染、勾填等手段进行绘制，达到预期的效果。

重彩临摹还要研究材料：临本是纸本还是绢本，用的是什么颜料？因为材料不同，制作技法也是有别的，其艺术效果亦是不同的。如果画在绢上，就可以用反衬法，但决不会用勾填法，因为绢本薄而透明，反衬法可以加强其色彩效果，而勾填法用不到这种透明的细腻的绢的质地。至于颜料的研究是同样重要的。有些色彩效果，使用不恰当的颜料绘制，就不能达到预期的效果（图92～95）。

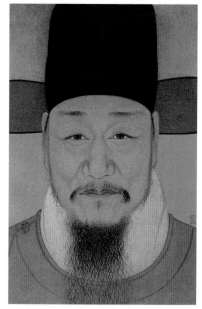

图 94

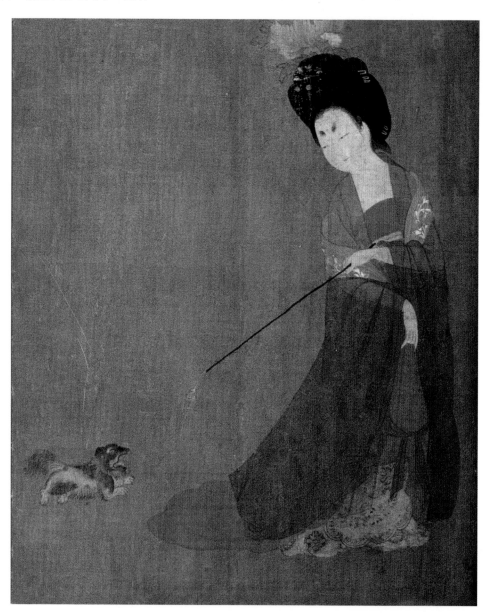

图 95

## 一、肖像临摹步骤示范

《明代肖像画之一》临摹步骤（朱永洁作）：

步骤一：用墨勾线。

1．用 H 或 HB 的铅笔轻轻把画稿准确地拷贝到绢上。

2．用重墨勾出帽子，用淡墨勾出红袍和围巾。

3．脸部在落墨时要求笔里的水分要少一些，用笔要轻而短，用干笔淡些反复画出，顺着结构的走向，表现出丰富的表情和具体的立体感（图96）。

步骤二：用墨分染。

1．用淡墨依照人面部的结构进行分染，墨不易太重，可以多次分染，以达到丰富而微妙的结构关系。

2．帽子用重墨染，两边的帽翅用淡墨渲染，不易过急，多遍渲染达到最佳效果（图97）。

步骤三：渲染。

1．用色分染。

（1）在染墨的基础上染赭石，由淡而浓逐渐进行分染，染赭石的面积要比染墨色的面积大一些。

（2）用胭脂和花青在颧骨、鼻子、嘴唇等处进行分染。

（3）嘴先用胭脂分染，再用赭石平罩在上面。

（4）脸上的痣先用淡墨染出，再用淡淡的赭石、胭脂、曙红进行分染（图98）。

2．用色罩染。

（1）用淡淡的藤黄、二绿平罩在面部，底色要透过来，胡须周围用水笔接过即可。

（2）用朱砂打底后，用赭石平罩袍子。

（3）帽子两边的帽翅用淡花青平罩。

（4）在颧骨等处用胭脂、赭石进行高染，然后再进行皴染。

（5）用花青和淡墨分染眉目（图98）。

步骤四：醒笔完成。

1．用重墨点眸子。

2．发髻和胡须用白色提线，用笔要干。

3．在围巾部分的绢背面反衬白粉。

4．用胭脂、赭石分别为眼睛等处提线。完成（图99）。

图 97

图 98

图 96

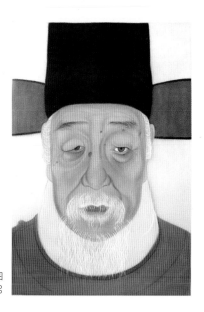

图 99

图100

图102

《明代肖像画之二》临摹步骤（郑利平作）：

步骤一：落墨。

用浓墨勾头发、胡须、眉毛以及黑眼球，用淡墨勾皮肤轮廓线，包括面部外轮廓线、鼻、嘴、耳、颈、下眼睑以及双眼皮、衣纹线，要注意虚实变化，浓淡干湿（图100）。

步骤二：分染。

用淡墨分染眼窝、眼珠、眼角暗处、耳窝、鼻翼、下颌等结构转折处。染眉毛、胡须、头发时须注意要反映其质感，染眼球时须注意要画得透明，眼球与上眼睑和下眼睑衔接处应当谨慎。淡墨的渲染要多遍才能够完成，深暗处需要染七八遍，甚至十多遍才能够完成。每染一遍都要等干透后再染第二遍。如此反复，直至完成，切不可急于求成（图101）。

步骤三：着色。

面部以赭石为主。调以赭石打底，然后用胭脂分染结构转折处，再罩以赭石两到三遍，再用淡花青分染，罩以胭脂、藤黄、二绿，如此反复，若感觉渲染的不够，调以淡花青和胭脂分别在背面罩染。头巾用白粉罩染，等干透以后，调以稍浓的朱砂以及酞青蓝分别平涂于花纹处，画衣服时，先用白粉在背面托染，重复两到三遍，然后再用白粉在正面涂上薄薄的一层，调以赭石、藤黄以及少量胭脂平涂于背景（三到四遍），再在背面罩一层淡胭脂（图102）。

步骤四：整理。

用中墨勾上眼睑以及眼睫毛，为加强头发和胡须的质感，用中墨加勾头发以及胡须、眉毛，再加染一次淡青花，脸部则用色线：胭脂、赭石、花青对结构转折等处勾勒（图103）。

《明代肖像画之三》临摹步骤（李冰琼作）：

图101

图103

步骤一：起稿、勾线。

1. 用稍硬的铅笔将画稿轻轻描在熟绢上。

2. 用稍重的墨勾出帽子，用淡墨勾出白领和袍子。

3. 脸部勾线用墨要极淡，眼睛和胡须可以稍重，胡须用干笔，虚入虚出，切要勾出飘逸感（图104）。

步骤二：分染。

图104

1. 用墨分染。

（1）用淡墨依照人物面部结构关系分多次细心分染，以达到丰富而微妙的面部结构关系。

（2）帽子用淡墨一层一层地分染，使之显得厚重而透明。

（3）用淡墨渐退着染发髻和胡须，注意胡须浓密到稀疏的关系，染出毛茸茸的感觉，避免僵硬及死板；次墨染眉毛、眼睛（图105）。

2. 色分染。

（1）在墨染的基础上，依次用花青、赭石按照面部结构分染，注意分染的面积要依次比前略微扩大一些，以达到"墨随笔痕，色依墨态"的美妙效果。

（2）发髻边缘用花青分染。

图105

（3）嘴唇用赭石、胭脂分染（图105）。

步骤三：罩染。

1. 依次用赭石、花青、二绿、胭脂对面部进行罩染，要空出眼、唇部分。

2. 在墨色罩染充分后，再用花青、胭脂罩染帽子。

3. 用赭石打底后，依次用朱砂、胭脂平罩袍子。

图106

4. 用白色从反面罩衣领（图106）。

步骤四：整理。

1. 用朱砂染出眼睛内外眦，用重墨点瞳孔，并重描上眼睑；用赭石及胭脂重点描出鼻子两侧的结构；用赭石和胭脂勾出唇中缝，注意加重唇角。

2. 用干笔为眉毛、发髻、胡须等醒线，注意胡须的蓬松感。

3. 用赭石及胭脂为袍子醒线，用赭石为衣领醒线。完成（图107）。

图107

## 二、《簪花仕女图》临摹步骤示范

《簪花仕女图》临摹步骤（樊倩倩作）：

1.用重墨勾发鬟、上眼睑、猊子及拂尘长柄；用稍淡的墨勾衣纹、花纹、牡丹花；用淡墨勾肌肤、拂穗(图108)。

2.用墨多遍渲染发鬟、拂尘长柄、猊子、眉毛。发与面部交接处不要染死，赭色长袍用淡墨罩一遍，衣褶处用淡墨分染（图109）。

### 三、肌肤、朱色披帛在绢的反面平涂稍浓一些的白粉

用胭脂斡染面颊及手指，用胭脂分染唇部。
用朱磦分染面部。
用曙红铺染红色长裙底色以及猊子身上的红色部分，用曙红分染拂尘。
用胭脂分染牡丹花。
用花青染花叶、白色衬裙上的花纹。
用胭脂点染白色衬裙上的花纹（图110）。

### 四、用赭石、墨罩染纱衫；朱磦、朱砂分别平涂披帛、红色长裙

图 108

图 109

图 110

图 111

眉毛罩花青；朱磦调白粉以及二绿罩染肤色。干后再用薄粉罩肌肤。

珮子、牡丹花提白。

画出披帛上的花纹。

用胭脂调墨（界画法）画出纱衫上的花纹。

用朱磦(界画法)画出红袍上的花纹。

用金粉勾画发饰、发簪、手镯。

眼睛用墨醒线、肌肤用淡胭脂调朱磦醒线。完成（图111）。

临摹是一种手段，不是目的，把临本力求临像是必要的。是从理解找规律、找方法为出发点的临像，而不同于复制。复制要求与原作一模一样，如画面已经变旧的底色和污渍，甚至一些斑驳、脱落、破损都应照原样做出来，而临摹就没有这个必要，这是临摹时应注意的。

**思考题：**

1.为什么说临摹是学习中国画的最基本的手段之一。

2.为什么传统临摹不同于复制。

## 第三节　工笔人物画的写生

我们掌握绘画的手段，归根结底是为了表现现实生活，从千变万化、无限丰富的现实生活中去捕捉生动的形象，进行艺术创作。所谓艺术的社会功能，也只有通过对社会现实生活中的真善美的形象塑造去感染人。要捕捉生动的形象，准确而生动地创造艺术形象，必须具备写生的基本功。这在"六法"之中叫"应物象形"。对每个学画的人来说，写生的重要性已成了大家的共识。但是中国画的写生与一般西洋画写生的要领是不完全相同的。它们的相同点，都要把人物的形体、比例、结构、对象的特征描绘准确，不仅仅要有形的准确性，还要表现神采，等等。它们的不同点，主要是中国画更强调人物的内在结构和内在气质，并且要通过作者的感受，表现出作者自己的理解和想象力。在排除某些西洋画所要求的固定光源因素外，作者还可以根据自己的需要，在不违背基本规律的情况下，适当调动和变化对象的某些局部，使其在艺术上更合理、更完美。因此中国画的写生更具能动性。

中国画的写生，在掌握捕捉形象的基本能力的过程中，不仅仅只限于面对面的，使对象坐（站）着不动而作的"实对"，还需要一些正在活动中的人物，使作者在对对象的感受中去找特征、找神情进行写生。还可以在进一步深入观察对象的基础上，背着对象，离开对象进行"默写"。而这种"默写"的基本功更是我们古代绘画几千年来的宝贵传统。近代大师任伯年从小就具有很强的默写能力。据说，一次他父亲的一位朋友来家看望他父亲，不巧他父亲不在家，等他父亲回来，问他来者是谁，任伯年叫不出他的姓名，但可以画出来给父亲看。父亲一看便知原来是某某人。这种默写能力的得来，完全靠自己对形象记忆能力的培养，所以也叫"记忆画"。必须经过无数次反复的练习方能掌握这种方法。默写得来的形象要比面对写生的形象更概括、更提炼，更能体现人物的本质特征，更符合中国画写意传神地表现对象的艺术规律。

写生练习的方法很多，作为基础练习，主要是素描和速写，到目前为止，这是研究人物形体结构、比例、造型特征的最好途径。在进行工笔写生之前，应该首先具备人物造型的基本技能，否则，是很难画好工笔写生的。

写生和默写都是必要的手段。每个人应根据自己的条件进行练习。对于初学者来说，应该记住黄宾虹先生的那句话"对景对画，要懂得'舍'字，追写物状，要懂得'取'字"。因对着实景，容易注意局部，或被某些不必要的细节所缠绊，而失去大体。故此，要善于或敢于"舍"弃非本质、非主要的东西。而默写则相反，因为人的记忆毕竟有限，有时甚至会把某些主要的东西

也遗弃了，所以要善于"取"，在合乎情理的原则下，善于抓住关键的部位进行表现。

**思考题：**
造型是工笔人物画之首要，为什么说素描、速写是人物画的基础。

## 一、工笔人物画的着色技法

白描完成后即面临工笔人物画的设色。学习设色最好能先找到些印刷精良的古代名作来看，能在博物馆里观摩到原作更好。墓葬壁画、帛画方面，如长沙出土的战国时的人物夔凤帛画，马王堆的西汉绢画人物画，西安乾县初唐章怀太子李贤和懿德太子李重润的墓室壁画，以及敦煌、永乐宫、北京法海寺等大型壁画。卷轴画方面，如东晋顾恺之的《女史箴图》、《洛神赋图》（宋摹本），唐代阎立本的《历代帝王图》和《步辇图》，张萱的《虢国夫人游春图》（宋摹本），顾闳中的《韩熙载夜宴图》，宋代赵佶的《听琴图》，张择端的《清明上河图》，李唐的《采薇图》，苏汉臣的《货郎图》，胡环的《卓歇图》，马远的《踏歌图》，梁楷的《布袋和尚图》、《八高僧故事图》，李嵩的《货郎汉》，王振鹏的《伯牙鼓琴图》，明代仇十洲的《春夜宴桃李图》，陈老莲的《婴戏图》，曾鲸的《葛一龙像》以及清代任伯年的《群仙祝寿图》等。

传统人物画对色彩的运用，不但有原色和与原色调和的间色、复色的应用，还施以极色、黑白、金银等光泽色，运用对比的手法，创造性地形成一种色彩鲜明、强烈、金碧辉煌的富丽效果，这就是我们称之为的重彩。而在线描造型的基础上，充分发挥墨色的变化（墨分五彩），各种不同明度墨色的运用，墨与色的分染与兼用。使画面拂塌缕缕高逸、清纯、简妙空灵的典雅气息，即我们称之为淡彩。重彩画主要是用石色即粉色完成，如石青、石绿、朱砂、石黄、铅粉等矿物质颜料。而淡彩主要是用草色即水色完成，如花青、藤黄、胭脂、赭石等由植物中提炼而成的颜料。

古人在论重彩和淡彩时指出：重彩金石之色，色厚易滞，淡彩多草木之色，色轻易薄，因此，要求重彩要重而不滞，要求淡彩要淡而不薄，而两者都要求厚。

传统工笔人物画的上色方法主要是两种：一种是勾填法；一种叫勾勒法。

勾填法

勾填法是用较深的墨线先勾好人物的形象、衣纹。然后向着墨线内缘填进各种需要的颜色。上色时要特别小心覆盖力强的颜色，如白粉、朱砂、石青、石绿等，既不许侵犯原来的墨线，也不许颜色、墨线有一隙距离。填色不一定都是单线一涂，有时还要分出厚薄、浓

淡、明暗。故而勾填法往往比勾勒法要有更大的耐心和熟练。

### 勾勒法

勾是用墨线勾出物体的轮廓，勒是把被颜色掩盖了的轮廓墨线重新勒出。勾勒法上色时可不必考虑墨线的被覆盖（当然颜色上到墨线轮廓以外也是败笔），用草色或较薄的石色上色，色上完后用墨线或色线顺原有的被覆而模糊的墨线上重新勾一遍，以提出精神（有人称为醒一醒）。五官肌肤部位用赭石或朱磦勒后可加强真实感。石青上勒胭脂，草绿上勒铁朱很出效果。

工笔画上色在具体制作过程中的动作名曰"染"；用一支笔蘸色，顺着画面需要的部分，一般是由上往下，由左至右，然后趁其水蘸着色未干时，用另一支笔（洗过清水的干净笔）把色晕开，使其产生浓淡层次的变化，故又叫晕染。需要特别讲究的是：第二支笔在将色晕染开来时只能用笔尖和笔腰部位引，而不能用笔根部位擦。否则，会破坏染色时愉快而美好的效果，使制作过程流于粗俗。

染有"层染"、"罩染"、"接染"、"点染"和"套染"等几种技法。

### 层染

工笔人物画中上色，一般很少一次完成，大都用"层染"的方法。一种颜色总是由浅入深，分多次层层加深，一直到颜色染足为止。即便是重彩上石青、石绿、朱砂等色也要薄施，不能一次涂成。乌黑的头发、须眉也不是一次涂就。层染出来的颜色容易涂匀净，层层加深的过程使得色彩效果的考虑和把握有了余地。国画颜色不比油画颜色，色墨涂上很难拿掉。故而先淡一些还可以逐层加深，过深则很难补救了。还有就是色彩的效果问题，这样层层染就的颜色，即使色相再淡也只有一种浓厚的感觉。

### 罩染

用草色覆盖，基本上平涂，使透露出底色叫"罩"。工笔人物画的两种不同颜色的调和有时就用罩染的方法。如调和紫色时先涂上一层青色的底色，然后再罩上一层胭脂或洋红，由于底色的渗透，红与青自然重叠而融和为一种紫色的色调。由于这种罩出来的色彩效果与直接调和出来的色彩效果有着精妙的微差，故可以视画面具体情况而灵活运用。

一种要使其产生明暗、深浅多种层次的效果，也用这种方法。如淡彩中淡红色的红服，先在褶皱暗处用较深的洋红或胭脂涂，然后罩上淡红色的颜色，自然产生浓淡层次的体积感。脸色肌肤要有立体感，也是先用淡墨或赭墨在暗处染好层次，然后罩上一层高傲的肉色，罩染后就好像一次涂成一样。这种方法也有先罩后染的，即先涂上一层基本色，然后在这个色调的基础上用

同种色或类似色层层加染，染出明暗、深浅层次，也可以达到上述效果。一般淡彩可用这种方法。重彩只宜先染后罩，因为石色系粉质先罩后染易动摇底色。

另外，朱砂、石绿等石色要使色彩更鲜艳、厚润，也必须用草色罩染。

### 接染

两种不同颜色使其相互自然衔接起来叫"接染"。即先用一种颜色（须饱满）涂上，接着再用另一种颜色趁湿接染，一气呵成。接染时要考虑到两种颜色的厚度，粉色接染的两种颜色都必须是粉色，水色与粉色相互接染的效果是不好的。工笔人物用套染，也可以产生接染的效果。

### 点染

用一支笔染色，笔身先蘸满清水或粉水，然后笔尖再蘸要画的颜色，上色时从该重的地方点下去，自然产生浓淡层次的变化。

### 套染

套染是先将毛笔蘸有饱满的颜色向要衔接的方向涂去，然后用另一支干净的毛笔蘸满清水，逐渐将颜色向同方向拖过去，使颜色形成渐变渐淡，产生从有到无的效果，待干后，再将另一种颜色由接染的另一边如法引向衔接的部位，也是从有到无，这样干后也会达到接染的效果。

色彩的配合要达到美好的效果，明度的浓淡也很重要。一种颜色反映到我们眼睛里来，分量多少不一，明暗差别很大。如白色，从淡灰、深灰到黑色可以有很多层次，这是仅有明暗而没有颜色的明度变化。而这种变化不是科学家计算可以解决的，其艺术性也就在于它的微妙差别所起的作用。因此，色相不同而明度相等的色彩配合效果不太能处理好，而色相相同或相近，明度差别适度，效果反而较好。掌握明度在设色中有着重要的地位，除草色有显著的明度差别外，在色彩本身也有其固有的明度。色彩明度，白色最亮，黄色仅次于白色，黄绿和红橙居中，紫色最低，差不多和没有明度的黑相近。明度差别较小，对比上使主题不能突出，层次不能分明，有时画面色彩用得虽然很多，但如果都处在同一个明度上，色彩效果也不明显。

**思考题：**

"层染、罩染、接染、点染、套染"是工笔画最基本的技法，也是基础。如何在不断的实践中掌握。

## 二、肖像写生步骤示范

作工笔人物画，基本步骤可分为起稿、勾线、设色、深入刻画、调整完成。人物形象可以从写生中得来，也可以根据文字资料的描述或图像资料得来。

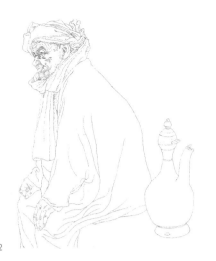

图 112

起稿阶段（即从草图到底稿阶段），对表现的主题、形象、构图的确定，需要反复推敲。起稿时用铅笔、炭笔或木炭条均可，只要方便修改。这个阶段勾些小构图，对画面中线、色、空间、构图进行设计是很有必要的。既注意形象的性格特征能否体现主题思想，也同时考虑形象塑造处理及服装道具、背景等的配合；起稿时要从形体结构出发，用线条来表达对象的轮廓、结构穿插。通常在正面平光下写生时，利用线塑造对象，不要被光源的阴影所干扰。在底稿上可有适当的调子帮助起伏结构、前后层次的显现。画面气氛基调的确定可以参照光影关系，但更重要的是根据对象本身的结构关系。这些调子往往是将来渲染的一种模拟和提示。

当底稿上的线条都已经组织合理且线条起止有数，就可以用铅笔把它拷贝到熟宣纸或熟绢上。若熟宣纸（绢）较薄较透明，可直接覆盖在底稿上拷贝；若熟宣纸（绢）较厚，则最好在拷贝台（玻璃台面，下面有灯光透上）上进行拷贝，拷贝时应沿底稿所示线条轻轻地画出，之后再对照底稿（如写生最好能对照模特儿）修正和加工补充，尤其是五官的细微处，如眼角、嘴角等

部分，铅笔稿（图112）。

勾线是工笔人物画中的关键步骤，因墨线在熟宣纸或绢上无法修改，故勾线时要谨慎，墨线要求准确肯定，而执笔时讲究"五指齐力"、"指实掌虚"，笔在手中进退自如，操作灵活。用笔的方法可归纳为：中锋（笔锋在点画的中间运行，笔杆往往垂直于纸面，画出的线条浑厚、沉稳，是工笔人物画中主要的勾线方法）、侧锋（即笔锋在点画的一侧运行，笔杆常常倾斜向一边）线条活泼多变，逆锋（笔锋向前逆行）。勾短线只需运指运腕，勾长线就要运肘运臂。勾线前应对画面中的用线用墨有整体设计，从不同的对象中寻找一种和谐又有变化的线条间的粗细刚柔干湿浓淡的关系。如人物面部的线条与服装上或背景上的用线可从质感或固有色等角度加以区别，可以是粗细之别，也可以有浓淡之分，但不宜对比太悬殊难以统一。勾线可从人物的主要部位开始，也可在画面其他的次要部位开始，按各人习惯不分先后。

勾眼、嘴、鼻等颜面五官部位的线须特别慎重，力求严谨到位。这些部位的形稍有偏差就会改变对象的神情，直接影响人物形象的塑造（图113）。

勾完线之后，就可以进行染渲上色，渲染多用水色，包括半透明的赭石、朱磦，而不用石色，以防止罩色时颜色泛出。渲染时要从结构出发，根据对象的凹凸、浓淡、转折、遮叠等变化，用不同程度的淡墨或水色调墨，染鼻翼、眼角、嘴角、头发等处。渲染一般用两支笔，分别蘸色和蘸清水。蘸色笔先上色，接着用水笔沿色的边缘染开，使色自然晕开。"色以清用而无痕"，要求不露笔痕，过渡自然为好。上了色后马上就用水笔染一般不容易留下笔痕。进行大面积的渲染，可先将画面稍稍喷湿，在水分将干未干时上色，以避免笔痕水迹留下。

渲染就其所染位置不同，可分为低染法和高染法。

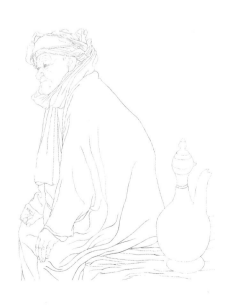

图 113

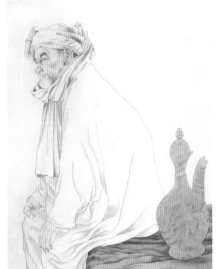

图 114

低染法主要沿物象的边缘、凹入处和前后重叠处向一侧染开，来衬托前后层次，增加体积感。高染法则对物象凸出部位进行渲染，有浮雕的效果，宜厚重。一般一幅画中只采用一种染法或以一种染法为主（图114）。

人物皮肤颜色的处理要因人而异。少女皮肤细腻，肤色调和时可以稍加粉质颜料，以期达到娇嫩滋润的效果。画老汉的肤色以水色为佳，色彩宜沉重厚实。

渲染时用色的深度与墨线的深度要相宜，既要发挥线在画中的形式美和主导作用，又要让色墨线协调统一，在墨线上尤其是在轮廓线上稍加渲染，可以使线浑圆而有厚度。

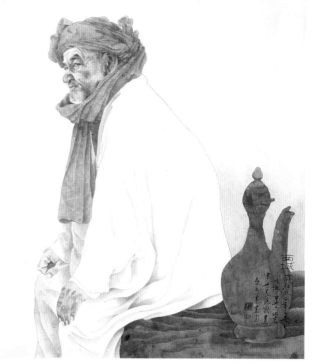

图 116

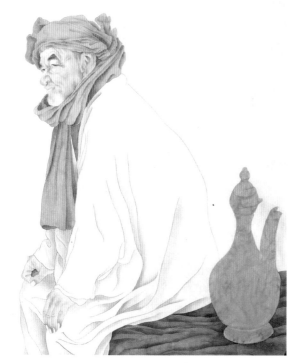

图 115

渲染完成了底色的铺陈，在此基础上就可用色彩覆盖其上，通常以平涂的手法称为罩色。罩色不可过厚，以略能透见底色为宜，罩水色和半透明石色时这点较易达到，而罩盖力强的石色，也应层层薄涂罩色。石色太厚，不易涂匀，且色彩易灰暗无光。

罩色用的颜料应一次调足，宁多勿少，尤其罩大面积的色块时，涂色一笔接一笔地展开，以免先涂过色的局部先干而出现笔痕，使色块不平整。以水色罩色，底色的渲染要恰如其分，不宜过火；罩以石色，底色渲染可以稍过一点，罩色后就恰到好处。如石色罩得较厚，使渲染的底色的作用不明显时，还可以等石色干透后涂上矾胶水（三分明矾和七分明胶调水而成，用以固定颜色，防止泛色），再进行渲染。

上下透明的石色也有采用填色法，用色较厚，空出墨线，使色不碍墨，墨不碍色。色彩与墨线之间最好不要留下空隙，免得影响画面的工整。填色时可以用色挤压墨线来校正墨线的缺陷。填色法多用于描绘服装道具。

在整个设色过程中，往往渲染与罩色交替进行。罩色时，可以用同一种颜色多次罩色，也可以不同的色彩来达到所追求的色调。在薄纸或绢的背面可衬一块颜色或墨色，使画面正面的形象色彩更加沉稳饱满而有厚度，且保持色彩的鲜明、透气。一般背面衬托用的颜色相比对正面用色厚些（图115）。

渲染罩色这一整个设色过程也是画面不断深入的过程。人物的脸部，尤其是眼、嘴、鼻、眉、耳等传神部位，还有富于动作表情的手足，都要仔细地深入刻画。细微的刻画服从于整体，不必处处面面俱到，"谨毛而失貌"。在罩石色后，墨线因被覆盖不如原先清晰明确，就需重新勾一次线，叫做"勒"。勒线常用比该色区域稍深的同类色的线，依原有墨线重勾。在皮肤外露部分与肤色协调时不必刻意一丝不差地描在原有的墨线上，避免线显得过于刻板无生气。

画中的白色常最后上色。

深入刻画后，对画面整体进行审视是不可少的。人物形象神情表现是否到位，色调是否协调，渲染着色有无遗漏等均需细心检查并加以调整。整个画面、人物、背景关系和谐，人物传神能恰当地体现，这幅画才算完成（图116）。

### 三、肖像的局部刻画

面部是人最具性格最富情感表达力的部位,是人物画表现人物形象的关键所在,应用心刻画。

眼部:"传神写照正在阿堵中"说明了眼是传神的关键部位。画眼要注意眼珠与上下眼睑的关系。一般上眼睑较有厚度,且有投影,可画得比下眼睑深一些,用线也稍粗些;下眼睑较薄又处受光部,用线则细些。上眼睑多变化,眼球转动时,闭眼时,形状都不同。应注意上眼睑的弧度和转折。下眼睑则要使其围绕眼球的形体来表现眼球的体积和透视关系。内眼角要有厚度,泪腺外可稍施暖色,而外眼角则在上下眼睑交会处逐渐减弱消失。眼睛因人而异,小孩、女青年眼睛清澈有神,老人则眼睛色泽稍混浊。眼珠一般黑里偏暖色,其中还有瞳孔的层次。眼球的深浅程度应联系眼睑的深淡,免得脱节。

理解了眼的结构关系,并在生活中多加观察、实践,掌握画眼的要领就不难了(图117)。

眉部:眉的两端要淡起淡出,消失自然,眉的上下

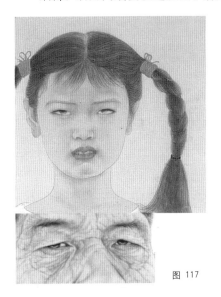

图 118

两侧也要与肌肉衔接好。眉头部分在眉骨下面的投影里,眉梢部分在眉骨上方受光处,中间为过渡部分,三部分浓淡各不同,应注意区别对待(图118)。

嘴部:嘴是富于表情的器官,上下唇的边线和两边的嘴角是需着力表现的所在。上下唇的边线既是嘴唇的轮廓又体现结构。双唇闭合时,合缝就成了上下唇的共用轮廓,此时应特别注意上下唇的挤压关系。嘴唇色以红色为基调,上唇多背光,色较深且偏暖,下唇多受光色稍亮稍冷。嘴上的纵向唇纹可用来强化上下唇的饱满程度(图119)。

张嘴露齿时不必画得太具体。

鼻部:鼻梁、鼻翼、鼻尖是鼻的造型关键。正面的鼻梁可不勾线,渲染塑造即可;鼻孔不宜画得过重;鼻尖鼻翼稍红,可增强其肌肉感。

耳部:耳轮和耳垂外形大小、方圆及其厚度各人不同。画面中,耳与鼻、眼的位置关系暗示着头脸的仰俯(图120)。

手足部:手可分掌、指、腕三部分,掌握各部分的基本形、比例、腕关节的位置及其动作时的变化是关键。

手掌平摊时是五边形,其透视变化与整个手的活动有关,五个指头中拇指与食指的活动是最有代表性的,可首先抓住这两个指头的关系,再依次逐个完成其他几个手指。手指各关节的排列位置既与形相关,又是透视关系的提示,应摆对位置。腕部是支配整个手活动的关节,是臂和手的中介,不可忽视(图121)。

足部分脚趾、脚背、脚跟、踝部四部分,足的前端扁平,后部高厚。平时人物多穿着鞋,画鞋面要考虑脚的基本形(图122)。

工笔人物画中除了人的头、手部的描绘外,衣纹的组织历来为人重视。古十八描向我们展示了古人对无限多种的线和衣纹的概括和总结。因其不是从准确表现对象的形质出发,而是以线条组织的形式感为重,是线描

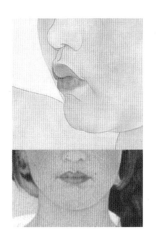

图 119

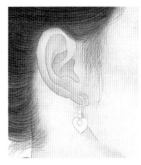

图 120

图 121

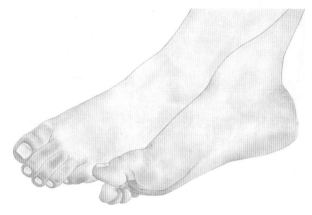

图 122

表现多样性的示范，故运用这些描法时，不应生搬硬套，要让线的变化为表现对象的形、体、质服务。作为衣纹，其表现与人体结构是密切相关的。透过衣纹的描绘既可表现人体的动势、衣服的质感，也可体现人体的比例、透视和体积关系，通常在贴身的部位衣纹线属实线，如肩、肘、股、膝、腰等部位所产生的线条常常最能体现形体结构，应结合人体结构加以描绘。

组织衣纹线条时要有取舍、主次、疏密、虚实、长短、纵横、曲直，对生活中具有偶然性的衣纹要保留有助于结构表现的线条组合，线条的来龙去脉要清晰，穿插要得体，交接要自然且合乎情理。在对称的关系中寻找不对称的因素，相似中寻找个别的区分，使衣纹线组织既具有节奏感又富装饰意味（图 123）。

衣服外形轮廓的长线是衣纹的主干线，它能使形体具整体感，也为轮廓内较短线条提供对比因素。

**思考题：**

注意写生步骤，仔细分析研究体积与结构的不同，光线与形体的关系。

图 123

## 四、着衣全身像方法步骤

### 1.绘制铅笔稿

在这里我们要格外强调一下线性结构的铅笔稿的重要性。

因为当代工笔画的画面形式构成是通过线性结构和色彩结构来营造的。这种构成方式给予了画面的一种民族文化的审美内涵，使之具有了更广阔的表现空间和强大的表现力度。

铅笔稿的绘制是当代工笔画中最为重要的一环。在它之后的所有程序技法都要围绕着它的框架去进行。所以它的意义不仅是线描似的底稿，更能体现一个人的艺术观念、艺术修养、技巧能力等。由于工笔画的作画过程都有不可逆转性（只能往上加，不可更改），所以一个经得起推敲、准确而详尽、灵活而充实的铅笔稿子尤显重要。

在起稿的初期，线的任务主要是塑造形体，在二维空间中解决好线与形的关系，用线的疏密去构建画面的黑、白、灰素描关系。它首先要求绘画者有一定的素描功力，有严谨的造型和构图能力，并且对于模特儿的形象乃至外在的精神气质有表现的欲望和冲动。主观的情感、意象的造型、韵味的线条完美地结合，这是铅笔稿的水准与品位的追求。

所以说，铅笔稿的好坏也就决定着以后画面质量的好坏，它是作为白描、工笔淡彩与重彩的最为关键的第一步。也可以说，一幅好的铅笔稿子，也就成就了一幅作品的一半。如果这一过程有了问题，比如造型有问

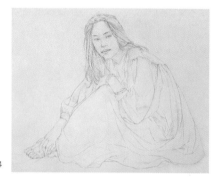

图 124

题、表现不充分、表示的晕染部分不准确等，都会给下一步的工作带来无尽的麻烦，其他的程序就是制作得再精彩也无济于事。古人云"九朽一罢"足以说明对起稿子的关注程度。

铅笔稿子对于线的要求：①首先要充分体现线的表现力。在中国画的线性造型中，画面之所以耐人寻味，一个重要的方面就是对于线条表现力的重视。中国绘画中的用线，不仅作为自身的造型和物体分界的意义出现，同时也制约着另外所有画面中出现的形象，每一部分都在拓展着最大的表现空间。②线条对物象的刻画要

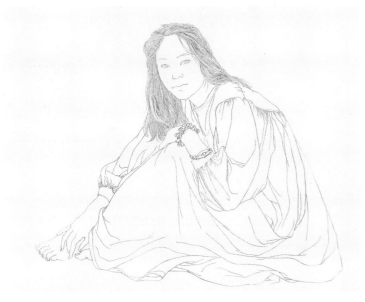

图 125

图 126

认真推敲、面面俱到。有时甚至因为某条线一点点的转折不到位，或表现不够贴切，物象的形体与韵味会大打折扣。比如对指甲形体的刻画，对手指肚那一小段弧线的刻画，足可以透射出在工笔人物中对形象的理解，甚至可以反映出作画者的造型修养与治学作风。

工笔人物中身体各个方面的形体的透视正是由于一个个小的局部来实现的。下面我们就头发的线性处理说一下。头发是我们在处理形体上较难的一个部位，包括头发的分组方式、线条的走势与穿插、线条的柔韧表现等。所以认真地观察头发的分组，它们的穿插于扭曲，可以表达得更生动。在铅笔稿子中，为了使后来的拷贝上正稿方便，必须要把它交代清楚，至少作画者应当做到心中有数，概括地标示出来！避免画得死、板、硬、平（图124）。

### 2.整理白描

在铅笔稿子的基础上，直到最终勾画成白描，其实在透稿和进行白描的过程中，作者应一直在对形象进行修正（图125）。

比如头发的用线与形的处理在铅笔稿中已得到解决，但是白描重要关注的是如何使头发

蓬松和飘逸起来，用必要虚起虚收，勾线要均匀顺畅。前额、鬓角、发后表现头发的用笔需带有飘逸、零散、随意之感，发基础用笔要以"根须入于肉内方是佳"。要调整好笔锋的含墨量，以干沙的笔画，虚起虚收画出，否则，就有生硬之感。其次就是衣纹用线的虚实，哪一部分的线用重墨，哪一部分用淡墨，在调墨勾线之前要做到心中有数。虽然当代工笔画中的用线比较自由，不要求千篇一律的"钉头鼠尾"，但要遵循一个原则："力度与韵味。"（图126）

### 3.渲染上色

（1）头发

首先是对头发的分染，因为头发在整个画面中是较重的部分，能起到调节整个画面黑、白、灰分布的标尺的作用。可以先用墨分染出头发的几个大组，慢慢地再将大的组分染出小组，这样逐渐深入，但切记不要把头发染花。染头发要遵循"重、平、虚"，不要染成光溜

图 127

图 128

溜的死黑块。（图127）

在分染到一定程度之后，可以烘染几遍淡墨，以弱化头发的分组，此时注意头发的外边缘线要晕染开来，否则，画成一个硬黑片是很难看的。

（2）肤色

由于每个人的肤色不尽相同，调制颜色亦无定法，须视具体对象而定，切不可千篇一律形成程式化。画女青年敷色较单纯、纯净。儿童的肤色宜呈鲜嫩，决不可有墨的成分在其中，成年男子和老人多用灰色，古法以檀子色居多。下面以女青年的画法为例：以胭脂、藤黄、曙红、轻胶赭石、轻胶花青为主要颜料，根据模特儿的肤色来确定调和出的颜色的大致倾向，然后以调和好的这种肤色开始分染（图128）。

分染时以前期的素描稿为依据。根据稿子上体现的结构来将色彩分染上。因为工笔画是往平面里走，所以切忌将身体各部位的形体染实、染立体。分染与罩染是同时进行的，表现较细腻的皮肤时宜多用水分多的水色，多次烘染。

（3）眼睛

用稍重的墨层层积染，瞳孔与黑眼珠、眼白的衔接要自然，在最后处理中要用淡墨线以黑眼珠的形体向外延（眼白）处分染。眼珠的高光部分或留出，或最后点出。

（4）嘴唇

在人的整个面部，嘴唇相对来说应是最艳丽的部分了，但实际上我们画的时候应把它处理灰，因为人的整个面部都应是灰的，或红灰，或黄灰，或赭灰。所以应用以曙红或胭脂为主的调和色来分染（图129）。

嘴的形体实际上是以嘴缝为主线，向外翻卷的两块形体，所以重点是在嘴缝处，它既能体现形体又能反映出人物的表情。

分染嘴唇时应以它的形体走势来分染，注意上唇的

图 129

图 130　李健　作

三大块解构，同时也不要强调过分。以红褐色和偏冷的一种红来分染，局部可用淡曙红水来罩染。

（5）罩粉

为了表现人物肤色的鲜嫩，以及将肤色"去火"，同时也更好地将分染的笔痕融合起来。在分染完成之后需用淡淡的石绿水来将整个的人物敷色统罩一遍，如不够，须在第一遍干透后，刷遍胶矾水以固定上次的石色，待再次干透后来第二遍。

（6）四肢

胳膊与手脚的染法基本相同，分染与罩染不能截然分开，分罩相间，手背与指尖的曙红色趁湿接染，关节结构处的分染适可而止。

（7）衣服

衣物的画法没有定法，依据其面料质地衍生出相应的处理技法。同样是先分染，分染罩染结合，干笔湿笔结合，皴擦晕染结合。本图是先用赭褐色分染衣褶，注意衣褶的分组，不可染花，控制好轻重浓淡，毕竟这是白色的衣物。

用蛤粉从亮部向暗部分染，最后用较淡的蛤粉水统罩。

（8）调整

根据素描稿来调整即将完成画面的素描关系与解构关系，看各部分的色彩关系是否得当，颜色是否上足或上过。可以用洗的办法和罩石色的办法来对过火的颜色进行处理。最后对画面上的部分线进行复勾，整理完成（图130）。

## 五、工笔女人体的步骤示范

1. 线稿：勾线时要谨慎，墨线要求准确肯定，执笔时讲究五指齐力，指实掌虚。笔在手中进退自如，操作灵活（图131）。

2. 勾眼、嘴、鼻、手、足等部位的线须特别慎重，力求严谨到位，这些部位是整幅画的关键，直接影响人体的塑造（图131）。

3. 分染：渲染时要从结构出发，根据对象的凹凸、浓淡、转折、遮叠等变化，用不同程度的淡墨或水色染

图 131

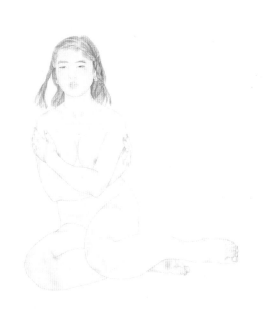

图 132

的渲染可以稍过一点，罩色后就恰到好处。如石色罩的较厚，使渲染的底色的作用不明显时，还可以等石色干透后涂上矾胶水（三分明矾，七分明胶调水而成）再进行渲染。另外，还可以用同一种颜色多次罩染，也可以以不同的色彩交替罩色来达到所要求的色调（图133）。

5.渲染罩色的过程，也是画面不断深入的过程。对一些生动的局部既要仔细深入地刻画，又要服从于整体，不必面面俱到。如果墨浅因被覆盖不如原先清晰明确，就需重新勾一次线，叫做"勒"。勒浅常用比该着

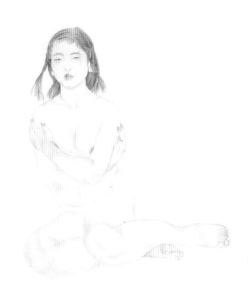

图 133

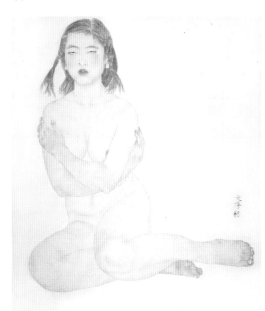

图 134　梁文博 作

鼻翼、眼角、嘴角、头发、手、脚、关节转折等处。皮肤颜色的处理要因人而异，少女皮肤细腻，肤色调和时可以稍加粉质颜料，以期达到娇滋润滑的效果。渲染时用色的深度与墨线协调统一，在墨线上尤其是轮廓线上稍加渲染，可以使线浑圆而有厚度（图132）。

4.渲染完成了底色的铺陈，用平涂的手法进行罩色。罩色不可过厚，以略能透见底色为宜，罩水色和半透明石色容易达到，如果是覆盖力强的石色，则应层层薄涂罩色，石色太厚，不易涂匀，而且色彩易灰暗无光。以水罩色，底色的渲染要恰如其分，不宜过火。罩的石色，底

色区域稍深的同类色，依原有墨线重勾。

6.深入刻画后，对画面整体进行审视是不可少的，人物形象神情表现是否到位，检查并加以调整。整个画

面人物背景关系和谐，人物传神能恰当地体现，这幅画才算完成（图134）。

思考题：
1.起稿、修稿、定稿的环节在工笔写生中的作用。
2.局部的深入刻画如何服从整体。

## 六、练习作业布置

第一单元　古代人物范本临摹（时间：60课时）

要求：选择本书提到的几幅古代重彩画（或现代的优秀重彩画）作临本，进行对临。严格作画步骤，做到形象准确，运用传统的着色法，一步步进行，从中领会传统的着色法，领会临本的精神实质。

作业：完成临摹作品两至三幅。

第二单元　工笔人物重彩写生　　男老人肖像半身写生（时间：40课时）

要求：选择合适的、结构明确的老人形象，严格按照作画步骤，准确描绘对象的形体、比例、透视关系，合理组织好线条的基础上，按学到的着色方法进行写生，做到方法到位，色彩鲜明，调子和谐。

作业：完成作业一幅。尺寸：68cm×85cm。

第三单元　重彩写生　　女青年全身着衣像（时间：60课时）

要求：选择一个穿连衣长裙的女青年，加一些带点线植物（竹子、吊兰等）做背景，按照工笔画的程序完成一幅。要求造型和线结合到位，染色时排除明暗干扰，整体要染的充分。

作业一幅　　尺寸：120cm×90cm

第四单元　工笔女人体写生（时间：60课时）

要求：结合对人体结构的知识，根据不同的角度视点和模特儿端坐的姿态，考虑其正侧俯仰与画纸的四长边及四个角的关系，要求分染得饱和，罩得均匀，不露痕迹，恰当适度。

作业一幅　　尺寸：120cm×90cm　熟宣纸

## 第四节　工笔人物画的工具和材料

工具材料的优劣悬殊有极大考究,选用优质工具材料是工笔画制作的首要条件,不可不加了解。下面向您介绍在工笔人物画中选用笔、墨、纸、砚及颜料等方面的一些常识。

毛笔

毛笔是我国"文房四宝"之一，是我国文字传达的主要工具，也是传统绘画和书法造型的主要工具，历来对毛笔的制作都很讲究。主要原料是选用动物的毫、毛、须、发。就其性能讲，有柔软的羊毫，有较硬的狼

毫、紫毫、鼠须，也有软硬兼备的兼毫，如七紫三羊（是采用硬软不同的两种毛、须合制而成的）。又有以毛笔作画用途命名的，如衣纹、点梅、兰竹，还有其他各种名称，如金不换、小红毛、鹤颈、羽箭，以笔头的长短大小讲，有长锋、小楷、斗笔等，品种繁多。一般工笔人物画勾线须选用笔锋尖劲、富有弹性、吸水、厚济不滞的狼毫、紫笔为佳。勾勒较粗线形则选用吐水衣纹、点梅，勾勒最细小的线条，如画眉眼、丝发则可选用蟹爪、小红毛。

着色渲染用笔笔毫须较柔软，笔身吸水量要大，通常以羊毫或兼毫为佳，一般备几支大、中、小号的羊毫或兼毫即可，如白云。

涂大面积的颜色一般毛笔就嫌小而不易涂匀，须备大小底纹笔一两支。底纹笔身阔毛平，宜涂匀大面积，小幅不涂地子则不一定要。

选笔主要看"尖、齐、圆、健"。古人称"四德"，即笔锋要尖，笔身要圆，如雨后春笋一样饱满，泡开后要劲健有弹力。

笔使用后要用清水洗净，上白颜色和鲜明的颜色用笔最好不要与其他笔混。

松烟墨黑而无光泽，作画一般不常用。在工笔人物中染须眉、头发有时用之，漆烟墨黑黝而有光，可点眼睛晴，两种合起来一用于勾，一用于染，又黑又亮。一般用油烟较多，墨要浓的真浓，黑要真黑，不泛灰黯，淡要真淡。

选墨主要是其质细而气味清香。表面泛呈紫光、青光为佳，好墨一般表面有清楚木纹。"漱金"、"填青"讲究，总是好墨。

好墨磨时入砚无声，磨后墨身磨过的地方边缘锋利如刃，色较未磨处黑而发亮。次墨则边缘圆钝，墨色灰滞。

墨怕受潮，也怕风吹。风吹易裂，受潮败胶，最好用棉裹，涂以蜡油露出一些磨用的部分。

磨墨不能性急，刚入砚受水时用力要轻，等墨受潮后再加快加力，磨出的墨汁就较细腻，不然一开始用力过重墨易碎裂，汁有渣滓。所以古人要求"磨墨如病夫"。

工笔人物画用墨要随用随磨，不用宿墨，宿墨有渣滓无光泽。

选用的墨愈陈愈好，陈墨胶轻，新墨胶重。现在许多人图省事，购用现成的墨法，其实要使画面达到最佳效果还是以好墨来画。

纸

工笔设色人物一般均用熟纸，即经矾过的宣纸。也称矾纸，有冰雪、云母、书画、蝉翼等名称，遇水不渗化而自有韵味，宜于勾线设色泻染。一般常用云母、冰雪、书画，蝉翼较薄，大幅上色不宜。

熟纸也不能露风受潮，否则，漏矾变脆。漏矾后的

纸上色有斑点，不匀净。保存熟纸还要注意不能受压产生褶皱，褶皱后勾线上色不流利，装裱后日久有裂痕。

砚台

砚台与墨有直接关系，要求石质坚细、发墨、不太吸水，能贮墨时间较久。砚台最好为"端砚"和"歙砚"，前者产于广东肇庆，后者产于安徽歙县。

砚台用后要洗干净，不然有宿墨，且易损砚。古人有"宁可不洗面，不可不洗砚"之说，可见画工笔画洗砚的重要。

颜料

中国画颜料可分草色与石色两类。草色即汁类颜料，又叫水色，主要是由植物汗液中提炼制成的。如花青、藤黄、胭脂、洋红，其质细腻，其色透明，适宜渲染。色与色可以直接调和，也可以层层加染，色与水在纸上可以自由渗化。

石色是粉质颜料，系采用天然颜色的矿石研制而成。如朱砂、朱磦、石黄、赭石、石青、石绿、铅粉等色。质较草色为粗，不透明，除朱磦、赭石可以相互调和，一般不能与其他颜料直接调和，石色鲜明沉着，有厚重感。

赭石系用赭色的石料磨制而成，制法简单，研磨加胶即可使用。赭石是传统绘画的主要颜料之一，山水花鸟应用很多，人物着脸和肌肤时多用之。

花青由花蕾而制成，也是国画中经常用到的颜料。除可与其他颜料调和，还增加墨色的黑度。人物画的眉发染墨后罩上花青更显墨彩。石青、石绿、上色打底、罩染，或是有浓淡层次变化均须用之。

藤黄是国画设色中常用的黄色颜料，不能热水泡，用时只需冷水润化即可。遇热水即有渣滓。藤黄有毒，忌进口。

石黄为不透明黄色，可以厚堆用于醒目处，往往藤黄色不够厚重时采用之。

胭脂色为旧时妇女的化妆品，色较洋红为暗。朱砂罩染时用之，其色度不及洋红鲜艳，然洋红却代替不了它的色相。

石青、石绿产于铜矿中，色泽鲜艳而沉着，工笔淡彩中少面积拖用，青翠可爱。研漂时由于石质的粗细，有头、二、三、四种色度。上色时要逐层渐加，要薄施，不能一次厚涂。

朱砂、朱磦色泽沉着，鲜艳而火气，漂制时有头朱、二朱（即正朱）、三朱（即朱磦），一幅画中用得不多，却有转移重心的作用，人物画用其着脸色肌肤，服装道具时亦用之。鲜艳的大红色即用朱砂打底，上罩洋红或胭脂。

白粉有铅粉、蛤粉之别，蛤粉不变色，铅粉日久即返铅而变黄发黑，可用双氧水洗涤，能洁白如新。现有锌白、钛白使用很好，色度、补覆力都很强，上色易涂匀，用它打底，上面罩染各种颜色也能胜任。

## 第五节　实践与提高

造型能力是人物画的基础。造型能力的培养可从写实的造型基本功训练入手，写生是主要的方法。写生包括素描、速写等形式，来深入研究人的形体结构、概括捕捉记录形象及培养形象记忆力。为工笔人物画服务的写生，表现手法可以线为主。对表现对象人的研究，古今中外的成就都值得借鉴。随着西方科学的观察方法、透视学、解剖学知识的引入，写实再现的能力加强，为中国人物画家研究人、表现人准备了前所未有的全面的知识。

除写生练习外，临习优秀传统作品中的人物造型也是不可少的。品读和临摹这些画作，吸收前人在造型、用线、用色方面上千年的智慧结晶，是提高艺术品位、提高鉴赏能力和表现技巧的有效方法。临摹先易后难，临摹的范画可先选些造型不太复杂的单个人物，或选择一个头面部、一只手、一组衣纹线条组合等局部进行临摹，而后再选多个人物的。先是线描的，再是设色的，循序渐进进行练习。通过临摹，对古人的表现技巧和造型手法有了分析和把握，也有助于对原本只见于抽象文字的绘画理论有切身体验和领会。

写生（素描、速写、默写）与临摹交替进行，不断研究表现对象，研究前人技法，在日积月累的实践中，一定能获得造型能力的提高。

作品欣赏

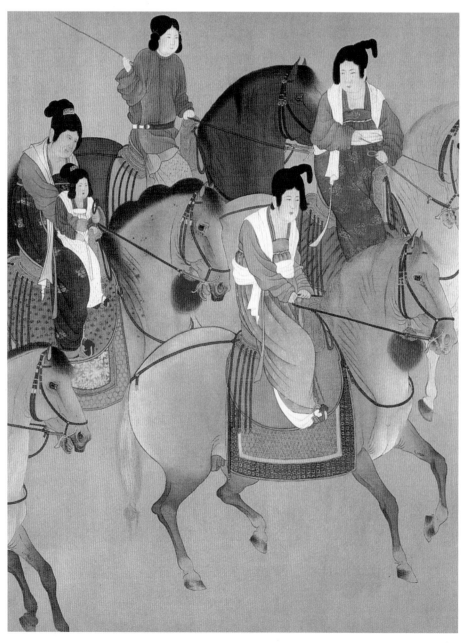

《虢国夫人游春图》局部　唐　张萱

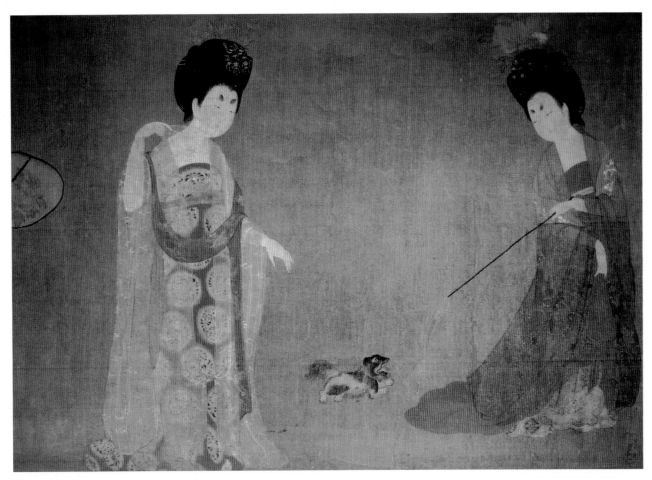

《簪花仕女图》局部　唐　周昉

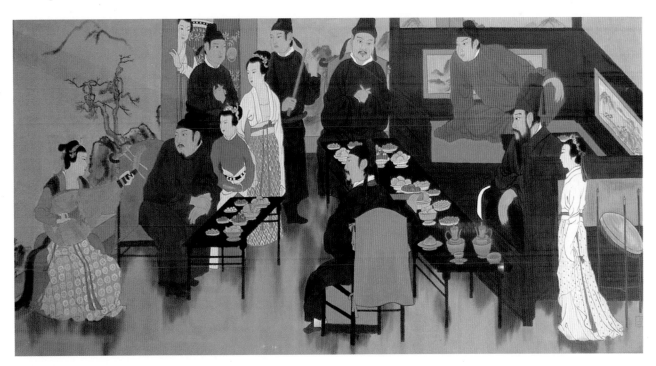

《韩熙载夜宴图》局部　五代　顾闳忠

《宫乐图轴》局部 唐 佚名

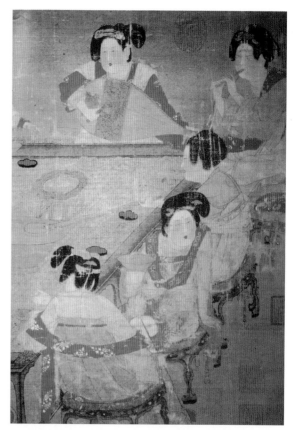

《宫乐图轴》局部 唐 佚名

《群仙祝寿图》局部 清 任伯年

《群仙祝寿图》局部 清 任伯年

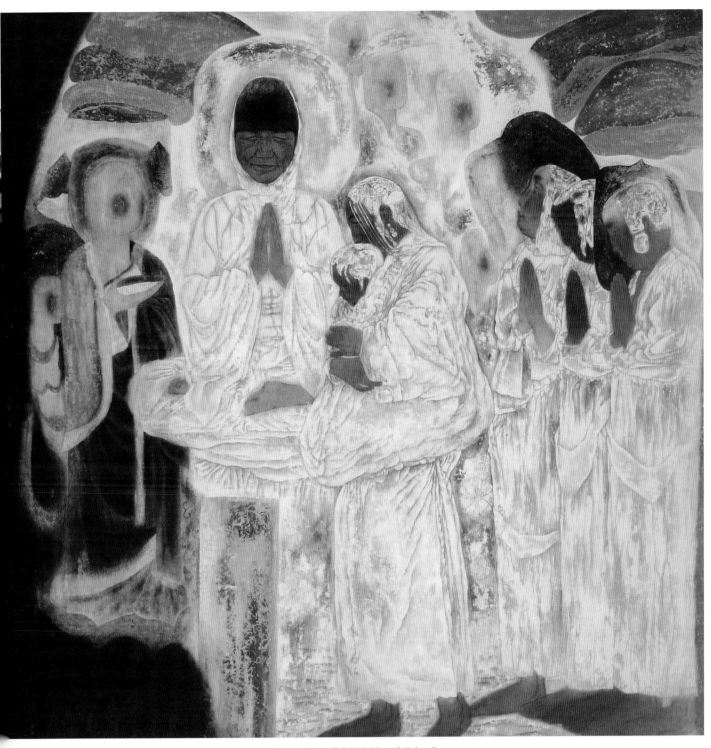

《敦煌之梦——母亲的祈祷》 唐勇力 作

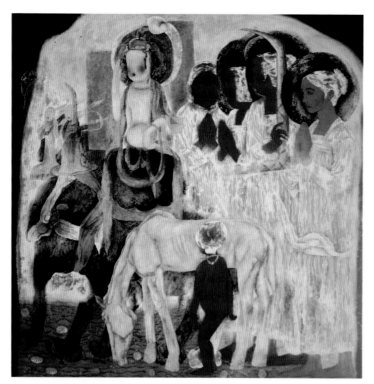

《敦煌之梦——童年行》 唐勇力 作

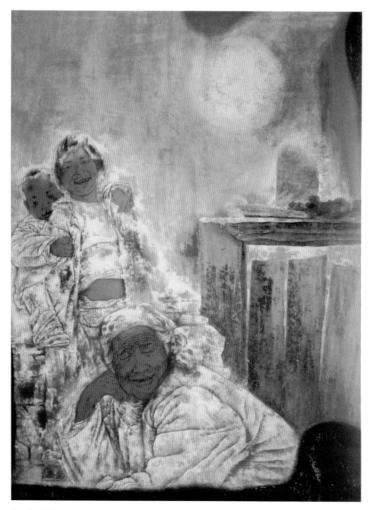

《大漠人家》 唐勇力 作

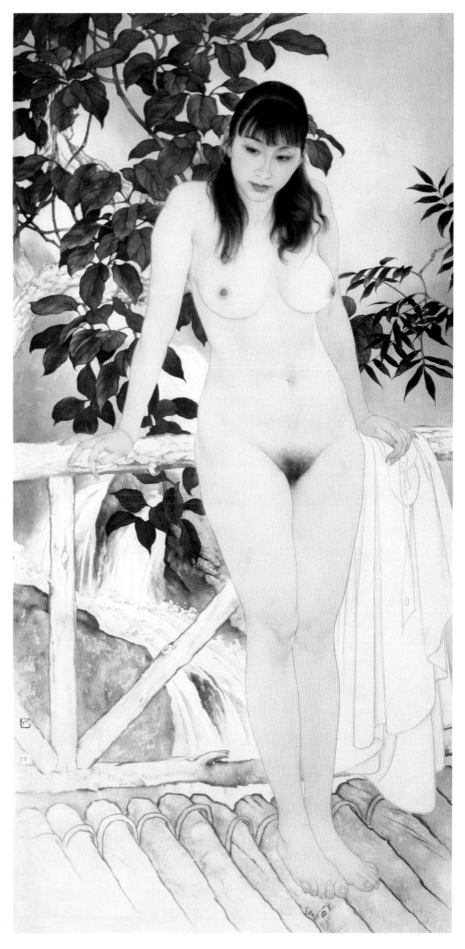

《清音》 何家英 作

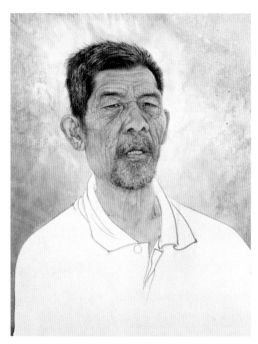

《男老人肖像》 何家英 作

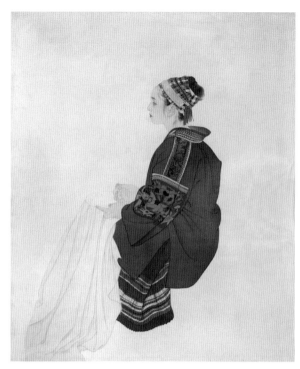

《人物》 何家英 作

《秋冥》 何家英 作

《摇篮》 王小晖 作

《共剪西窗》 王小晖 作

《收获季节之一》 袁俐 作

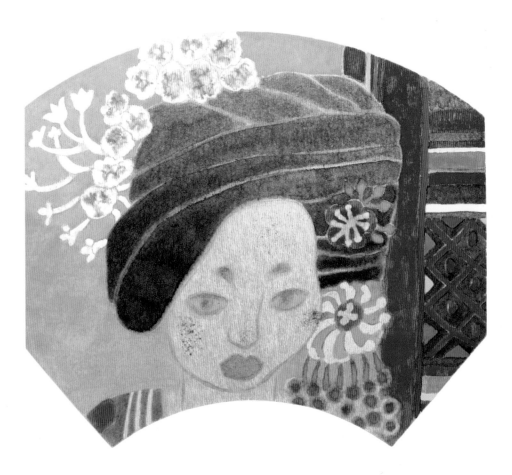

《收获季节之二》 袁俐 作

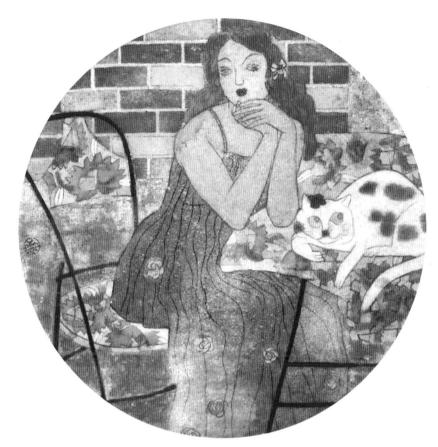

《绿苑丽人之一》　袁侚　作

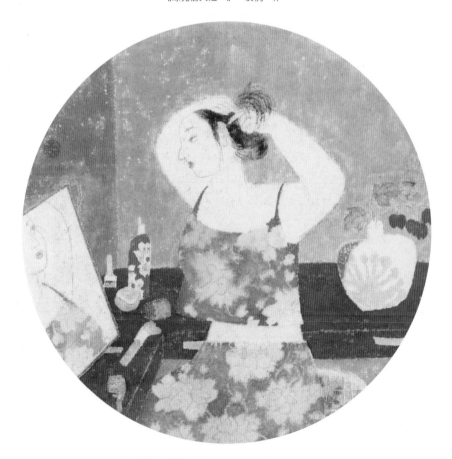

《绿苑丽人之四》　袁侚　作

晨妆 梁文博 作

《放学》 梁文博 作

《有猫的人家》 梁文博 作

《浴后》 梁文博 作

《月上中天》 梁文博 作

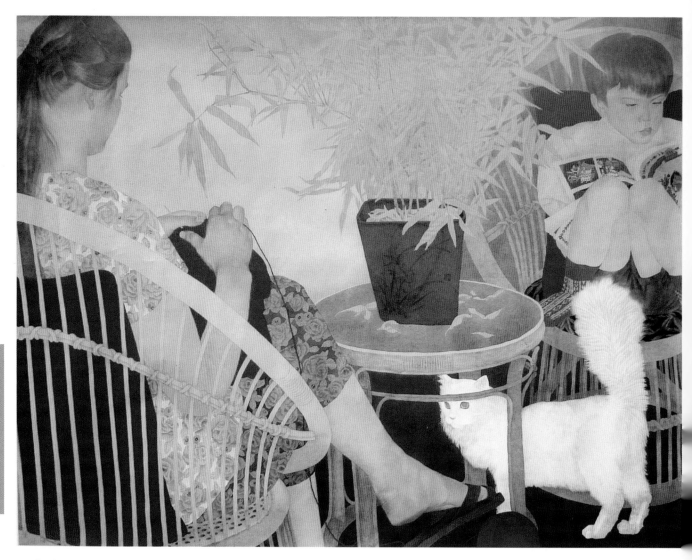

《红地毯》 梁文博 作

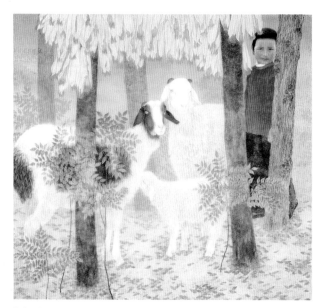

《秋阳》 梁文博 作

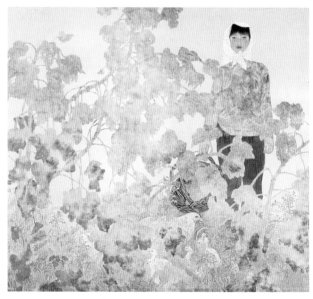

《骄阳》 梁文博 作

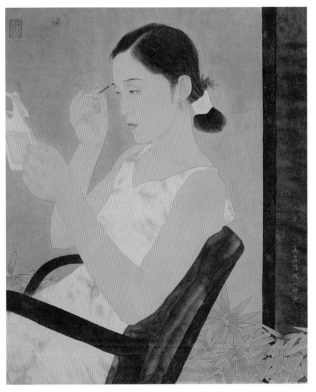

《眉》 王磊 作

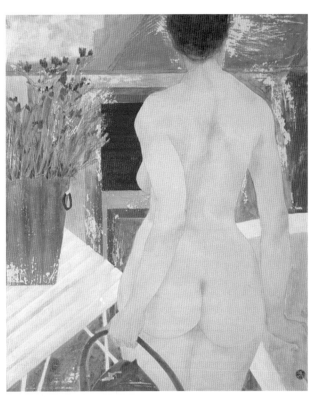

《浴女一》 李健 作

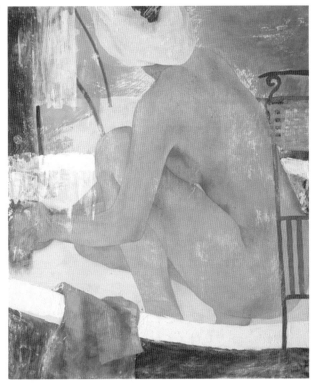

《浴女二》 李健 作

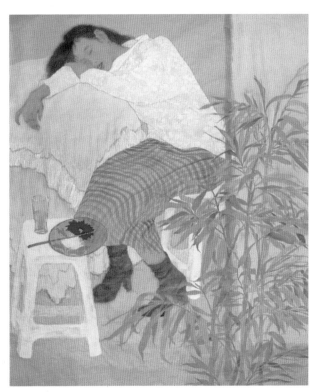

《下午》 李健 作

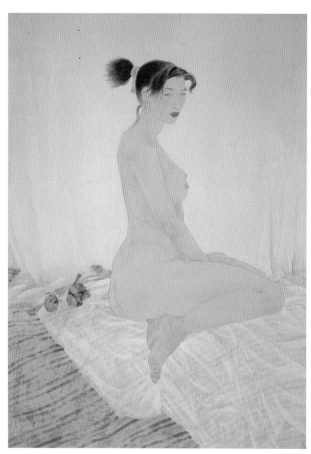

《人体》 王磊 作

《正月雪》 王磊 作

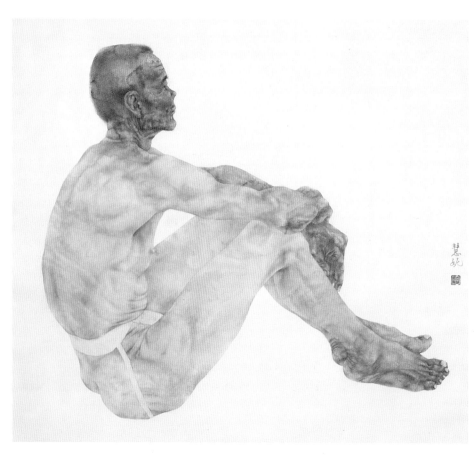

《男老人体》 于慧妮 作

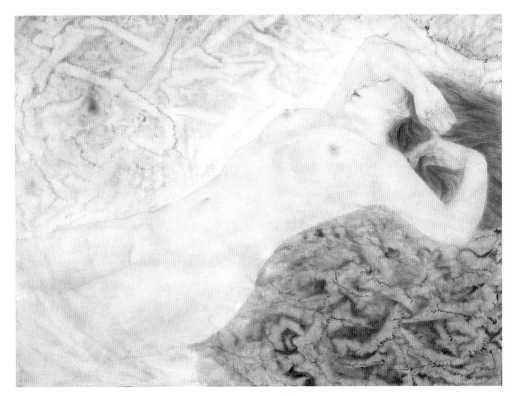

《女人体》 刘芳芳 作

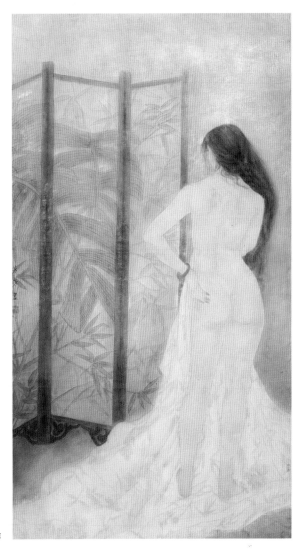

《背影》 刘芳芳 作

说明

本书由梁文博教授提出写作理念,确定全书结构和思路,组织撰写。

第一章由袁僩教授写作完成,第二章、第三章由梁文博教授完成,其中第三章的第四节由李健写作完成,全书校对由王磊、路兴雷担任。

在此一并感谢为本书提供画作、图片的各位画家朋友。书中如有谬误敬请各位专家批评指正。

### 梁文博 艺术简历

梁文博,1956年出生于山东省烟台市。1983年毕业于山东艺术学院美术系。

现为中国美术家协会会员,山东省政协常委,山东艺术学院教授、硕士研究生导师、美术学院副院长。

作品曾入选第六、七、八、九、十届全国美展,多次获奖,并有作品被中国美术馆收藏。1997年获"中国画坛百位杰出画家"称号,其作品入选文化部、中国美术家协会主办的"百年中国画大展"、"中华世纪之光中国画提名展"和"深圳国际水墨双年展"等画展。出版有《当代中国画精品集——梁文博》、《百杰画家梁文博作品精选》等多种画册。

### 袁 僩 艺术简历

袁僩,字闲云,曾署名袁振娴。中国美术家协会会员,山东艺术学院教授、硕士研究生导师。中国画《邢天》获山东省青年美展一等奖。中国画《唐人放鸢图》获山东省美展一等奖,并被中国美术馆收藏。中国画《天凉好个秋》获山东省首届中国人物画展览一等奖。中国画《佳丽·放鸢》获山东省美术作品展览一等奖。中国画《佳丽·晨妆》获全国第四届工笔画大展银牌奖。中国画《佳丽·春风》获全国首届重彩画大展银牌奖。出版有《工笔重彩人物画举要》、《白描人物》、《白描人物临摹挂图》、《工笔人物画技法新编》。

### 李 健 艺术简历

李健,字轩轶。山东聊城人。1996年毕业于山东艺术学院,获艺术学学士学位。2000年就读山东艺术学院美术系研究生。2003年毕业并获硕士学位。 现执教于聊城大学美术系。1996年在济南名人画廊举办"由心到面"水墨画展。1997年作品《中国大山水·云起中山》入选山东省中国山水画大展 。1999年作品《中国大山水·青绿》获"美苑"杯全国师范高校美术教师作品展优秀奖。同年《唐宫佳丽》等十余幅国画作品被中国驻东南亚诸国使领馆收藏。 其中《夜宴》、《莲》等十余幅作品分别被新加坡、菲律宾等国家的总统及王室私家收藏。2000年考入山东艺术学院,攻读硕士学位,并于2003年获艺术学硕士学位。2001年作品《艺术家的生活》获全国"三版"展优秀奖。并同作品《红色的餐厅》分别被湖北美术学院及中国版画家协会收藏。2005年该作品入选全国版画展,并在山东省获三等奖。2002年作品《正午蝉鸣》获山东省首届中国画双年展优秀奖。作品多次发表于《美术观察》、《艺术教育》等国家级美术类核心期刊。2003年多幅作品被韩国清州大学、京畿大学、明知大学、湖原大学收藏。2004年中国书画"华表奖"大赛获精品奖。

### 王 磊 艺术简历

王磊,女,1973年6月生于莱州。1993—1997年就读于山东艺术学院美术系国画专业。2001年9月考取山东艺术学院研究生,师从梁文博教授,美术学中国画人物方向。1995年秋作品 《萧瑟满林听》获"大学生迎香港回归祖国书画、摄影、设计联展"奖项;1996年国画作品《盈盈一水间》获首届中国人物画大展省展三等奖。1997年国画《流淌的心情》获山东省迎香港回归书画展览二等奖;2002年国画《虫虫》系列之一获山东省首届国画双年展三等奖;2004年国画线描《从头开始》入选山东省第二届写生作品选;2004年国画《正月雪》参加建国五十五周年省展并获奖。

作品发表于《艺术状态》、《羲之书画报》、《齐鲁艺苑》等;出版《速写人物范本》(浙江人民美术出版社)、卡通连环画《水浒传》;《灵机一动》(山东美术出版社);插图本《普法教育》(安徽文艺出版社)等;《寓言故事》(中华书局出版插图本),大量封面、插图被山东教育出版社、《动画世界》杂志社等采用。